企画展

神々の美術

出雲の神像と神宝

ごあいさつ

日本に仏教が伝わる以前、日本人は神を海や山、そして岩や樹木などに宿る存在としてとらえ、具体的な姿を造らなかったと言われます。しかし、六世紀に大陸から仏教が伝わると、同時に伝わった仏像に驚き、日本人も仏像のように神の姿を具体的に表すようになりました。それが神像です。さらに、かつての神社や、神社と関係の深い神宮寺などでは神像だけでなく、仏像も神像同様に祀られ信仰されました。また、日本人は神が衣食住において、我々同様の生活を送っていると考え、衣装や化粧道具など神が日常生活に必要なものを奉納してきました。それが神宝です。

出雲は数々の神話の舞台となり神々の国と言われます。実際歴史の古い神社が数多く存在し、神像や神宝の数も多く、古くから研究者に注目されています。

本展では、第一章として、出雲の寺社に遺る神像、またかつては仏でありながら神と同様に信仰されていた仏像や鏡像・懸仏も展示します。そして第二章として、神社が大切に伝えてきた神宝を展示します。本展が、出雲の人々の神々に対する思いや信仰について考えるきっかけになれば幸いです。

最後になりましたが、本展の開催にあたって多大なるご協力をいただきました多くの皆様に厚く御礼申し上げます。

令和六年四月

松江歴史館　館長　松浦　正敬

目　次

凡　例

・この図録は、企画展「神々の美術―出雲の神像と神宝」（令和6年4月26日～6月16日）の目録である。

・作品保護のため、会期中随時展示替えを行った。

・図版には、図版番号、作品名、所蔵先、指定を付した。

・図版番号は、掲載順と必ずしも一致しない。

・本図録の編集は松江歴史館が行った。

・本図録の作品解説、各章解説及びコラムは、以下の通り担当した。

　新庄正典（松江歴史館主任学芸員）　作品解説（図版番号1～21、25、27～31）、各章解説、コラム②

　的野克之（松江歴史館学芸専門監）　コラム①

　大多和弥生（松江歴史館副主任学芸員）　作品解説（図版番号22～24、26）、コラム③

　藤岡奈緒美（松江歴史館副主任学芸員）　作品解説（図版番号32）、コラム⑤

　笠井今日子（松江歴史館副主任学芸員）　コラム④

・参考文献はそれぞれの作品解説に掲載したが、共通のものは最後にまとめて掲載した。

・コラムの写真は・提供者を明記したもの以外は松江歴史館が撮影した。

・図版の写真は松江歴史館が撮影した（図版番号8、17、31）以外は、島根県立古代出雲歴史博物館より提供を受けた。記して謝意を表します。

第1章
神々のすがた ──神像

日本人は仏教伝来以前、神を海や山、岩、樹木などに宿るものと考え具体的なすがたを表さなかった。

しかし、六世紀に大陸から仏教が伝わり仏像を目にすると、やがて神のすがたを表すようになる。それが神像である。

同時に日本人は、人々を救済するために仏が神のすがたとなって現れたと考えた。この考え方を本地垂迹説といい、その仏を本地仏と呼び、神像同様に祀り信仰した。

この章では、出雲の寺社に遺された神のすがたを表した神像と、本地仏として祀られた仏像を紹介する。

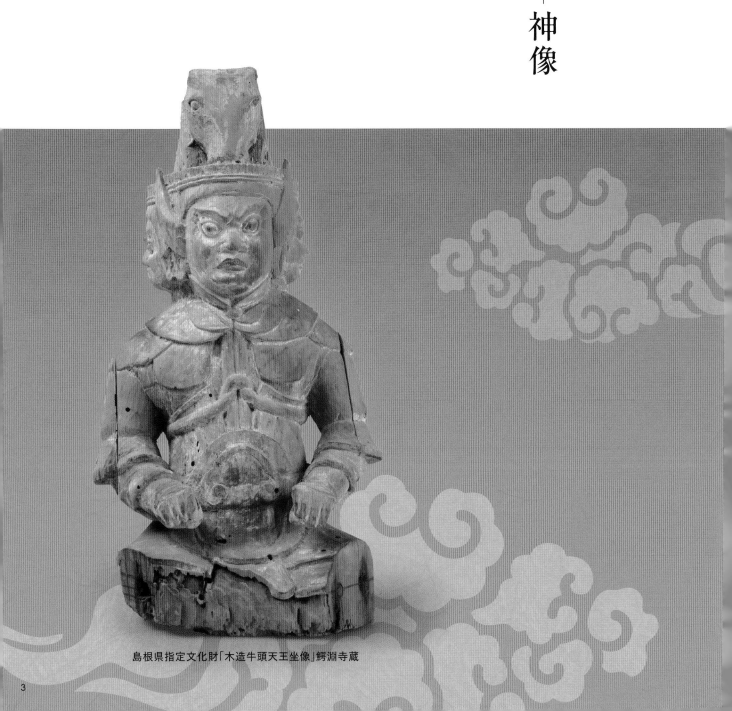

島根県指定文化財「木造牛頭天王坐像」鰐淵寺蔵

1

島根県指定文化財

木造神像　成相寺（松江市）

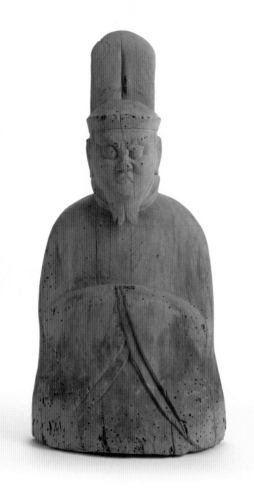

1-1　木造男神坐像

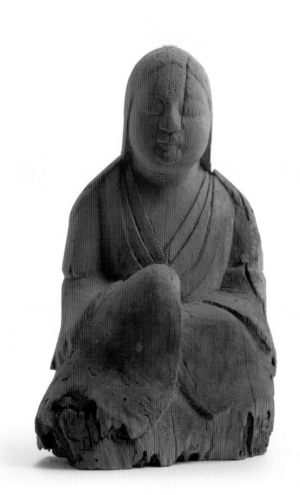

1-2　木造女神坐像

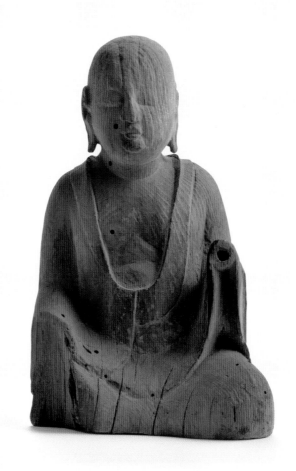

1-3　木造僧形坐像

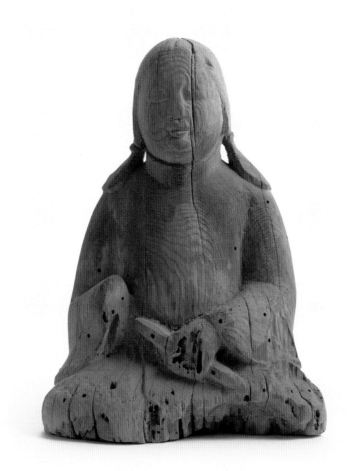

1-4　木造童子形坐像

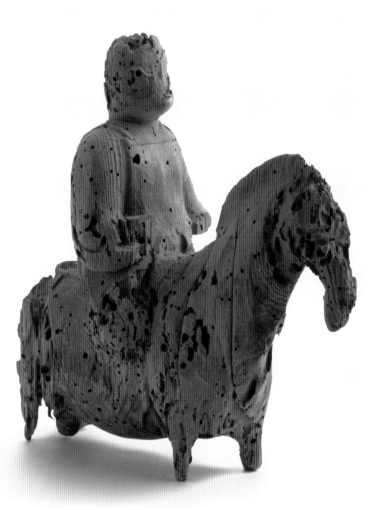

1-5　木造騎馬神像

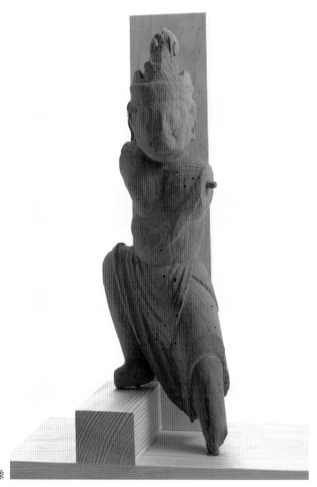

1-6　木造蔵王権現立像

2　木造神像

出雲文化伝承館（出雲市）

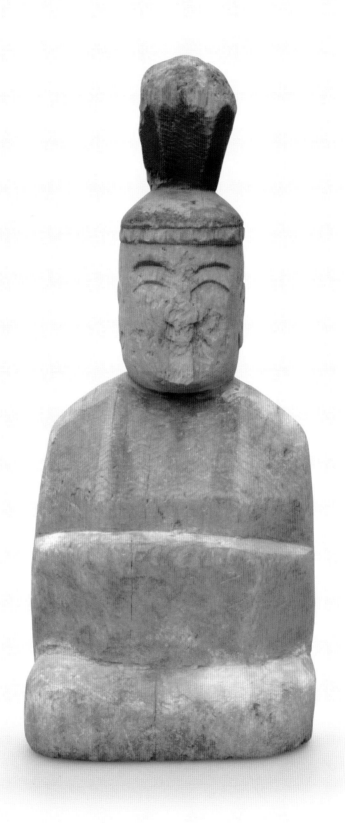

2-1　木造男神坐像

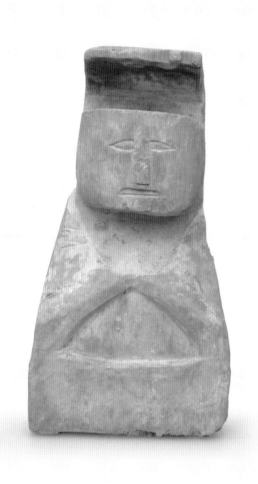

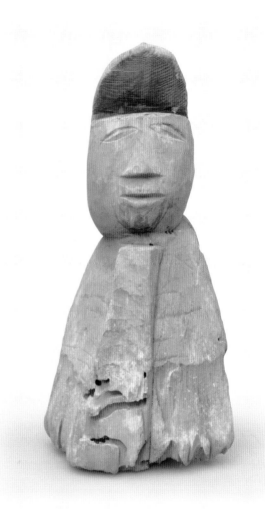

2-3　木造男神坐像

2-2　木造男神坐像

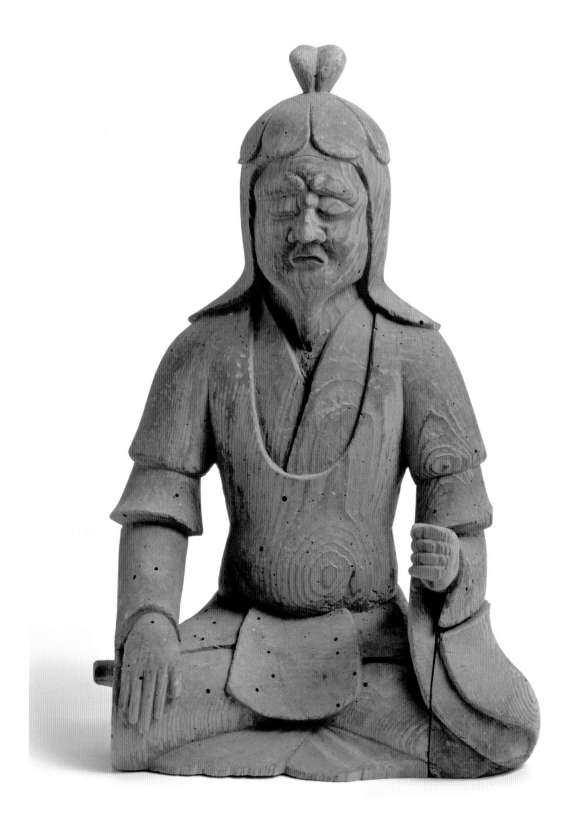

3

木造男神坐像　鰐淵寺（出雲市）

島根県指定文化財

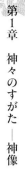

4

木造男神立像

鰐淵寺（出雲市）

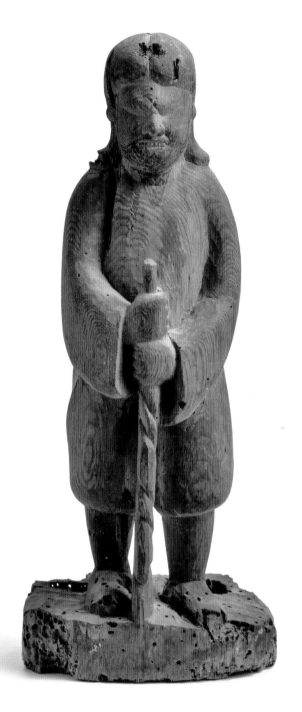

4-2　木造男神立像　　　　　　　　　　　　4-1　木造男神立像

5

木造随身立像

伊賀多氣神社（奥出雲町）

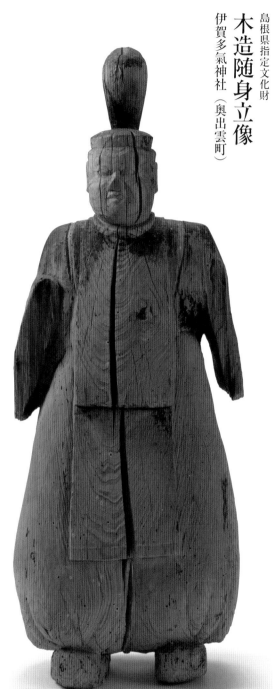

5-2　木造随身立像　　　　　　　　　　　　　5-1　木造随身立像

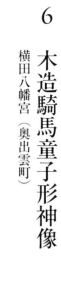

6

木造騎馬童子形神像

横田八幡宮（奥出雲町）

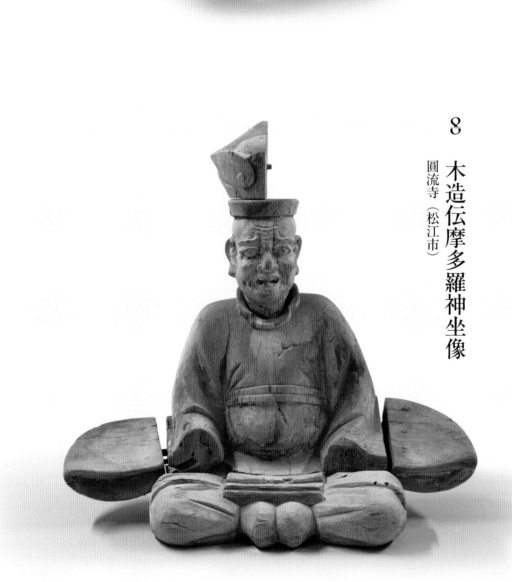

8

木造伝摩多羅神坐像

圓流寺（松江市）

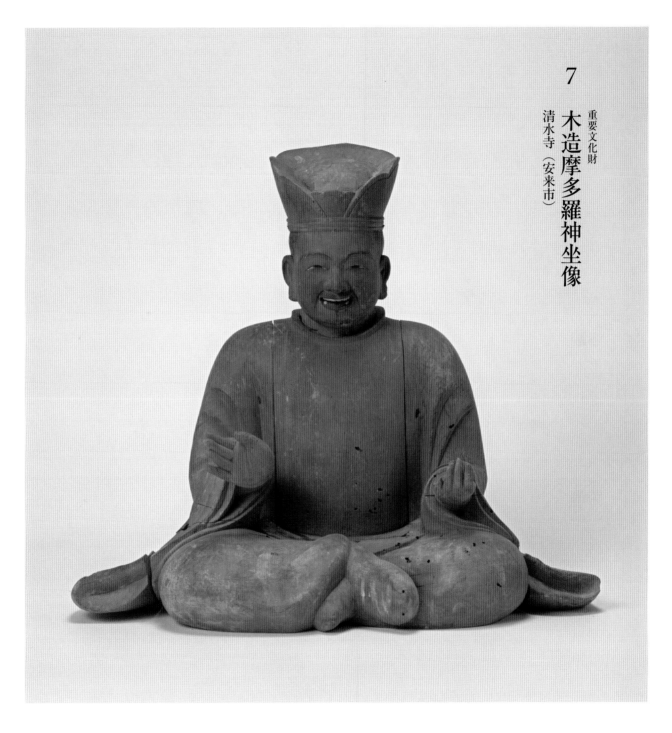

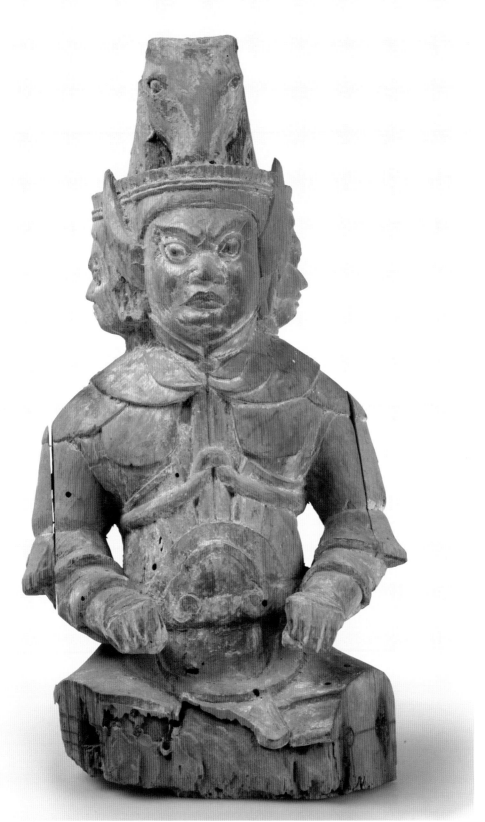

9

島根県指定文化財

木造牛頭天王坐像　鰐淵寺（出雲市）

9-1　木造牛頭天王坐像（大）

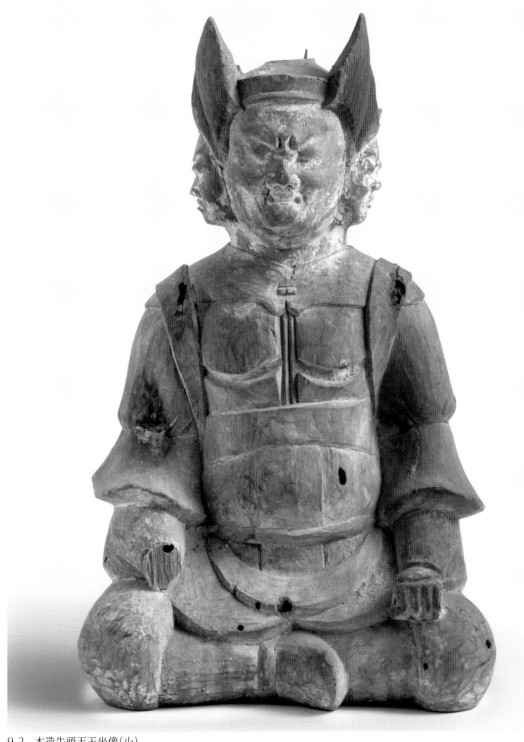

9-2　木造牛頭天王坐像（小）

10
島根県指定文化財
線刻三神鏡像
鰐淵寺（出雲市）

11
島根県指定文化財
線刻女神鏡像
鰐淵寺（出雲市）

12
島根県指定文化財
線刻僧形鏡像
鰐淵寺（出雲市）

13

島根県指定文化財

線刻千手観音菩薩鏡像

佐太神社（松江市）

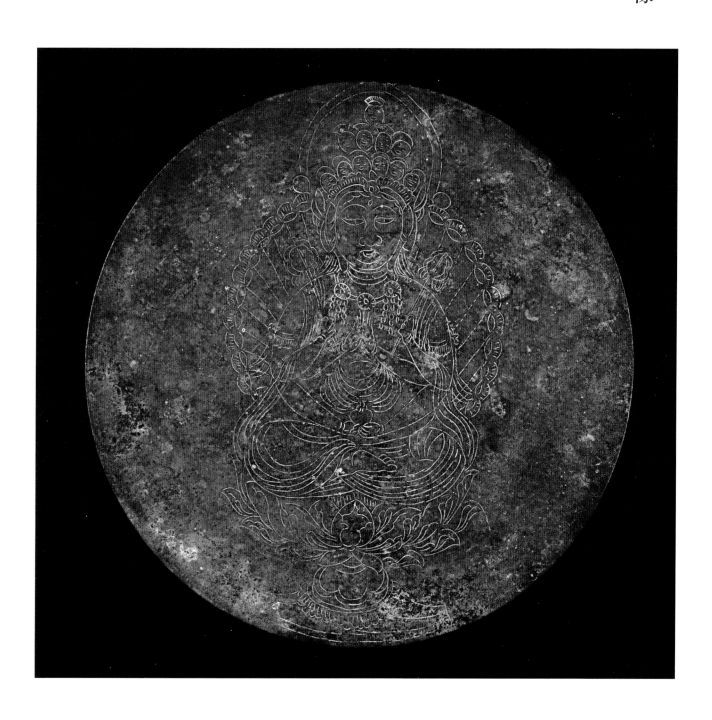

14

島根県指定文化財

著彩阿弥陀三尊鏡像

佐太神社（松江市）

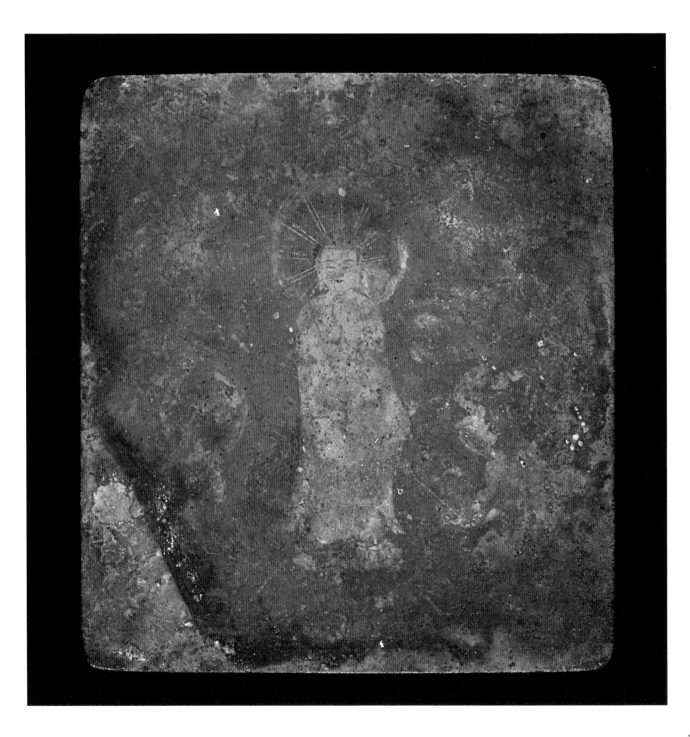

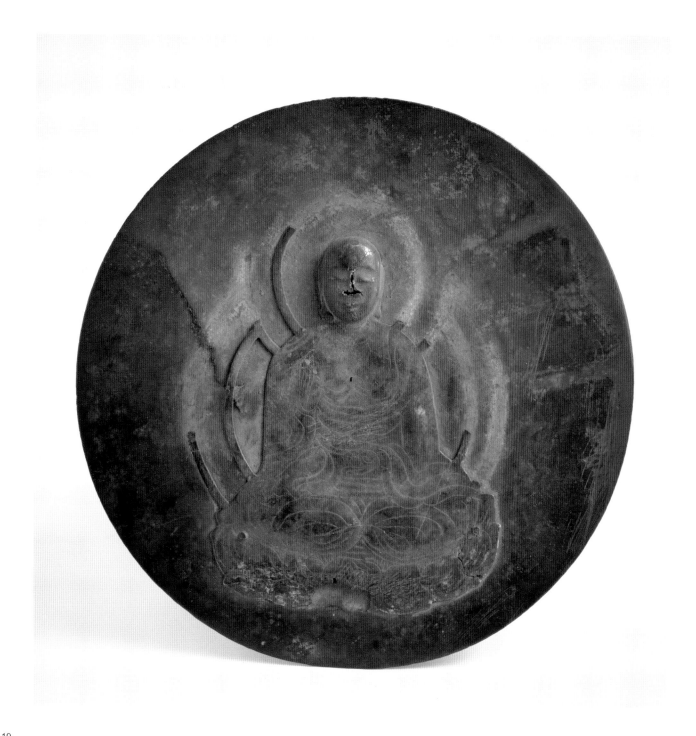

15

島根県指定文化財

地蔵菩薩懸仏

宮嶋神社（安来市）

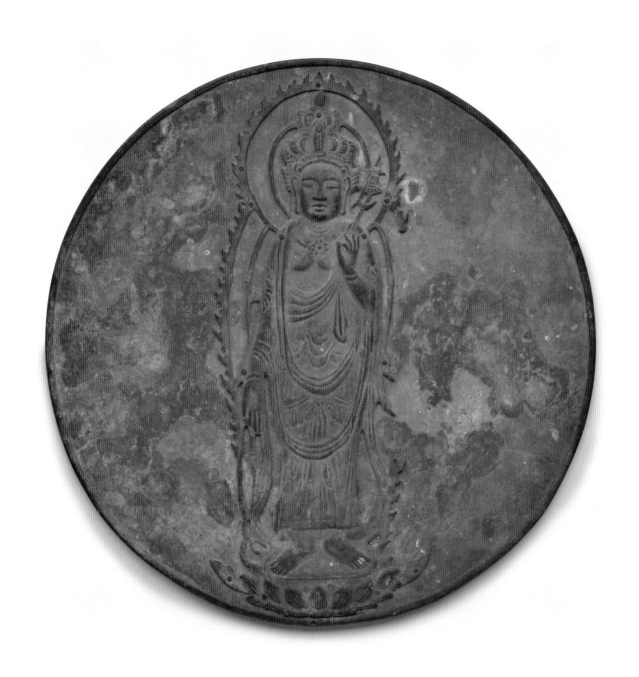

16

島根県指定文化財
十一面観音菩薩懸仏
鰐淵寺（出雲市）

17　薬師三尊懸仏
圓流寺（松江市）

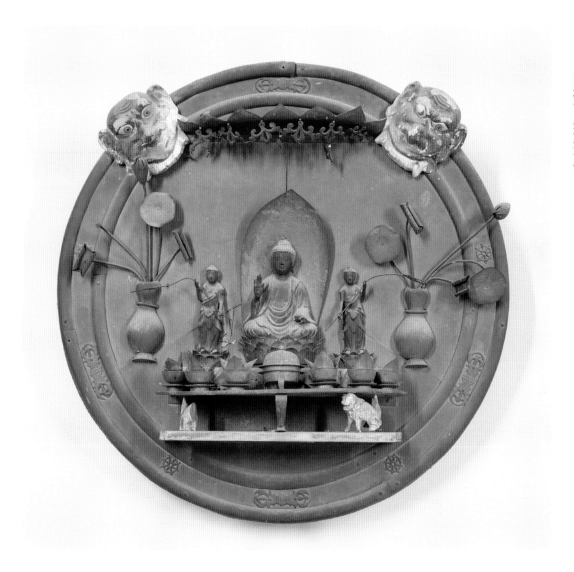

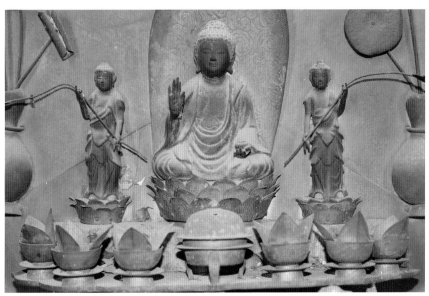

薬師三尊懸仏（部分）

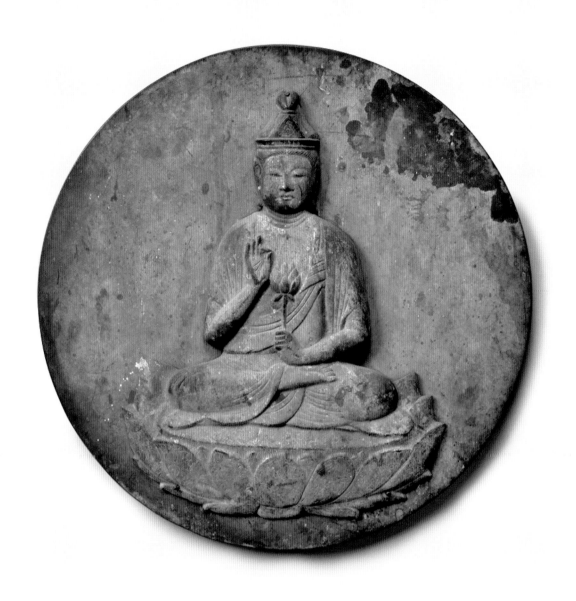

18

重要文化財
金銅観音菩薩懸仏
法王寺（出雲市）

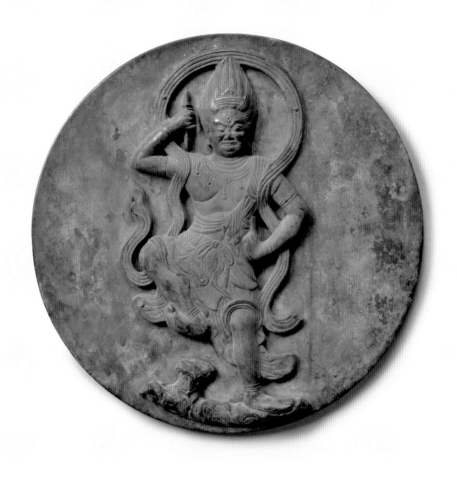

19

重要文化財

金銅蔵王権現懸仏（独鈷杵像）

法王寺（出雲市）

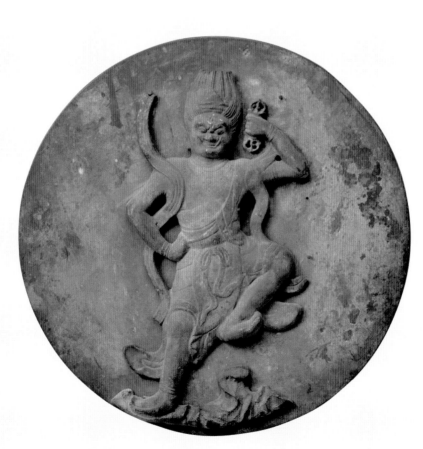

20

重要文化財

金銅蔵王権現懸仏（三鈷杵像）

法王寺（出雲市）

『懐橘談』に見る杵築大社の懸仏

神社の社殿内に仏像が祀られている、現代では違和感しかない情景であるが江戸時代以前には神と仏が一緒に祀られることは珍しいことではなかった。本コラムでは、出雲国の地誌『懐橘談』の中に記された杵築大社(出雲大社)の様子、その著者の黒澤石斎について紹介する。

『懐橘談』の著者黒澤石斎(弘忠、三右衛門)は、伊勢外宮の神官に仕えた與村家の次男として慶長十七年(一六一二)に生まれる。若くして江戸に行き、幕府の儒学者である林羅山に乞われて藩儒となった。寛永十八年(一六四一)、松江藩主松平直政に乞われて頭角を現した。承応二年(一六五三)六月、後に二代藩主となる松平綱隆が江戸から出雲国へ入る際に黒澤石斎も付き従って初めて出雲国の地を踏む。『懐橘談』はこの年に石斎が出雲国内を巡り見聞きしたことを、自らの母への土産話として贈るために記述したものである。

この『懐橘談』の中で、石斎が見た杵築大社の社殿の様子は下記のようなものであった。

「(前略)宮中ヲ見レハ御正臺ト申テ鏡ノ如キ内ニ佛像ヲ鋳顕シ、幾ツトモナクカケナラベ、旗ハ佛前ノ幢幡之制ニテ四方ニカケナビカセ、社トモ阿良々伎トモ見分カタシ、(後略)」

鏡のようなものに仏像を鋳物で顕したもの(懸仏)を御正台といい、社殿の中に、それを多く懸け並べ、社殿とも仏塔とも見分けることができない様子であったと述べる。神職に近い家に生まれ儒学を学んだ石斎には、「神仏習合」の状況は許せなかったのであろう。三重塔などの仏的施設を境内から排除した杵築大社寛文の御造営に際し、石斎が直政の相談役となり「神仏分離」を遂げたのである。社殿に懸けられていた懸仏は現存しておらず、明治時代までに近隣の寺院に譲渡したのであろう。

(当館主任学芸員　新庄　正典)

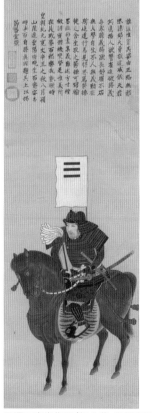

黒澤石斎肖像画(個人蔵、当館寄託)　　懐橘談 上巻(当館蔵)

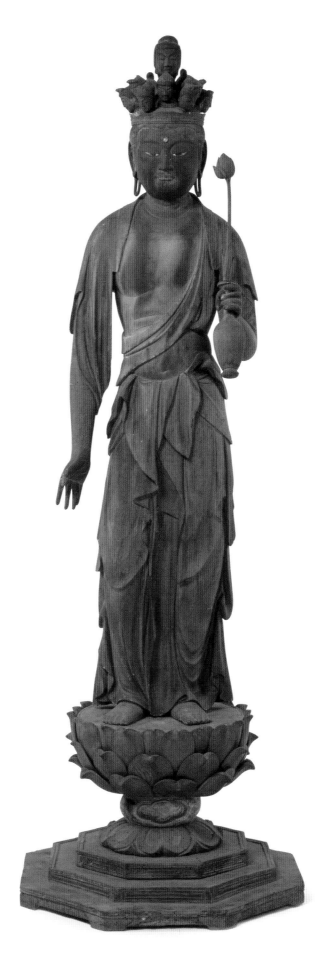

重要文化財

19　木造十一面観音菩薩立像

浄音寺（松江市）

仏の姿をあらわす神 ── 本地仏

　本展には神像を多数展示すると同時に、仏像も展示した。なぜ神々の美術と銘打ちながら、仏像が展示されているのだろうか。それは、これらの仏像が本地仏だからである。本地仏とは我が国独自の思想である本地垂迹説に基づくもので、我が国の神の本地、すなわち本来の姿は仏であるという考え方である。従って、今回本展に展示した仏像は本地仏であり、仏の姿をあらわすが実は神なのである。神ゆえに通常の寺院での祀られ方ではなく、神宮寺や別当寺といった神社に付属して造られた寺院や、神社そのものに祀られた。

　それでは、本地仏の特徴はなんであろうか。詳しくは解説本文に譲るが、重要文化財 木造十一面観音菩薩立像・浄音寺蔵（松江市）を今回本地仏であるとして展示した。本像の特徴は、頭髪、眼、口などほんの一部のみに彩色が施され、像のほとんどが素木であるという点にある。また、頭部に十一面を載せながら身体は神像の特徴を持つなど、明らかに一般的な仏像・神像とかけ離れた特徴を持つ像も存在するが、そういった像もほぼ例外なく素木である。神像の多くも同じく素木である。清浄で神の宿った木材を用いて神を表現するのに、全身を彩色で埋めるのをためらったのだろう。

　さらに、本展には仏像をあらわした鏡像や懸仏も展示したが、こちらの作例の多くは当初神社に祀られていたものが多く、こちらも本地仏として制作されたものである。

（当館学芸専門監　的野克之）

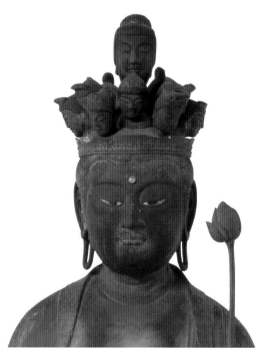

木造十一面観音菩薩立像（部分）・浄音寺蔵（松江市）
（写真提供：島根県立古代出雲歴史博物館）

第2章　神宝

日本人は神が衣食住において、我々同様の生活を送っていると考え、衣装や食器、化粧道具など神々が日常生活に必要なものを造り奉納してきた。

また、過去に造られた銘品と呼ばれる品々も、特別に選ばれ神に奉納されることもあった。

これらのものは、一定の期間が過ぎると撤下すなわち古神宝として保管された。

この章では、出雲の神社に遺る貴重な神宝を紹介し、出雲の人々の神々に対する思いや信仰について考える。

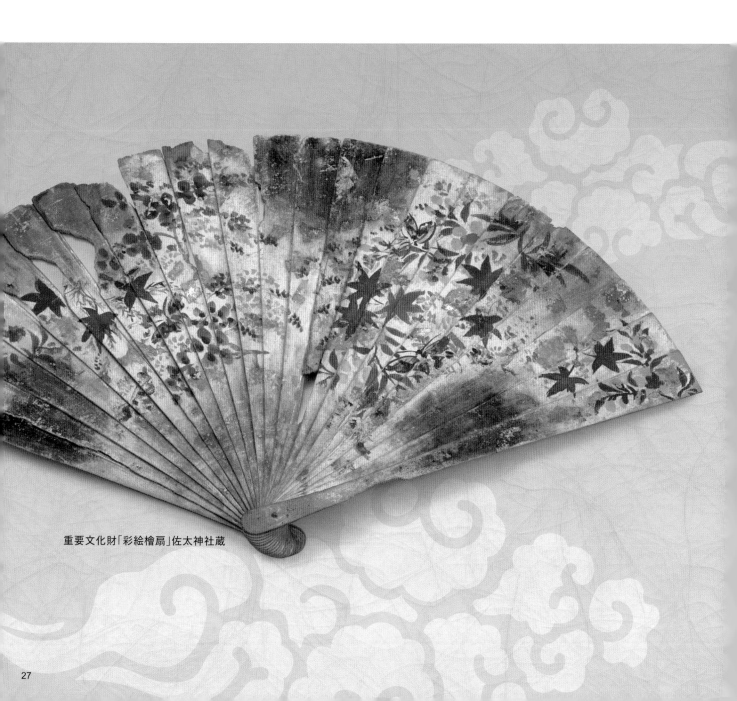

重要文化財「彩絵檜扇」佐太神社蔵

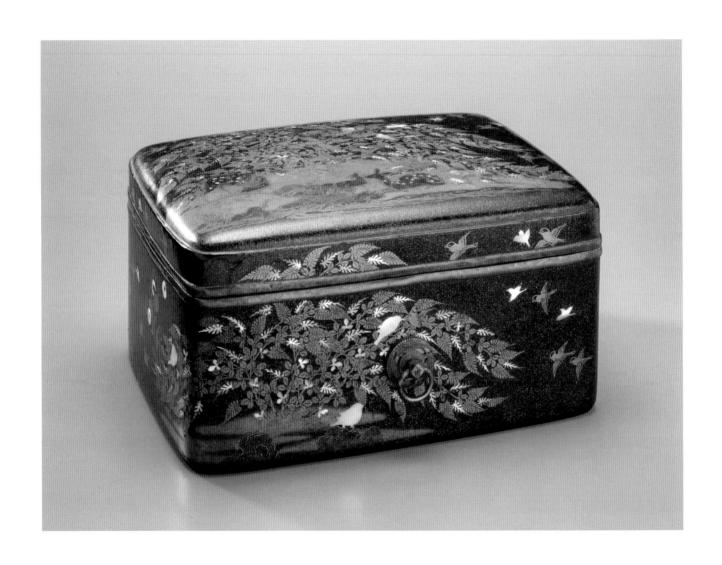

22

秋野鹿蒔絵手箱

出雲大社（出雲市）

国宝・秋野鹿蒔絵手箱に描かれる文様

国宝・秋野鹿蒔絵手箱（出雲大社蔵）は、長きにわたり守り伝えられる名宝である。本作の魅力の一つは、作品全体に描かれた萩など秋草をはじめとした草木や、鹿、鳥たちの生き生きとした姿である。

まず目を引かれるのは、蓋表の向かって右側に母鹿に毛繕いされる小鹿の姿、母と小鹿から離れた場所で牡鹿が身をよじり、周囲を見渡す姿であろうか。鹿の上に枝葉を広く伸ばした萩は、大木のごとく雄大な存在感でありつつ、複雑な萩の花の一輪一輪を蒔絵と螺鈿で丁寧にあらわす。夜光貝などの真珠層を切り抜いて文様部分に貼り付ける技法である「螺鈿」で文様の形を切る取る必要がある。萩の花は、で0・5mm厚の貝の板から文様の形をあらわすためには、糸鋸などの道具

いずれも精密に切り抜かれており、繊細な技術が使われたことが分かる。萩の中には鳥や虫が描かれており、鳥と同じサイズの、虫としてはや大きすぎるキリギリスがひっそりと秋草に止まる。鳥は、メジロ（図1）、セキレイ（図2）、シジュウカラ（図3）と思われる三種類の鳥を細やかに描き分け、箱の隅々まで飛び交う姿が本作に躍動感を与える。身の長側面は、蓋表と同様に左から右へたなびく萩や飛び回る鳥たちが描かれ、短側面に桔梗と菊の枝花を萩の先にあらわす。短側面に螺鈿であらわした菊花が、茎と繋がらない箇所に配された点は、制作の手順が垣間見られ、興味深い。この部分は、蒔絵で菊を描く段階

に、先に貼られた螺鈿に菊の茎を繋げず、別の場所に絵を描いて完成させ、繋げなかった螺鈿は漆の中に塗りこめられていたが、長い時間を経て貝の上の漆が剥離し、貝が顔をのぞかせるようになったと考えられている。蓋裏にも、箱の外側に描かれた文様より輪郭が明瞭に描かれた萩と榊と思しき樹木、女郎花、上空にセキレイを描く。箱の中に収められる大小の懸子にも蒔絵装飾が施され、大きい懸子は外側に、小さい懸子は内側に装飾がある。描かれた動植物の生命力の豊かさ、技術の高さに目を奪われ、あっという間に時が経ってしまう。本作、まさに美の玉手箱である。（展示期間五月二十八日～六月十六日）

（当館副主任学芸員　大多和弥生）

秋野鹿蒔絵手箱（蓋表部分）

図1.メジロ
（蓋表部分）

図2.セキレイ
（身部分）

図3.シジュウカラ
（身部分）

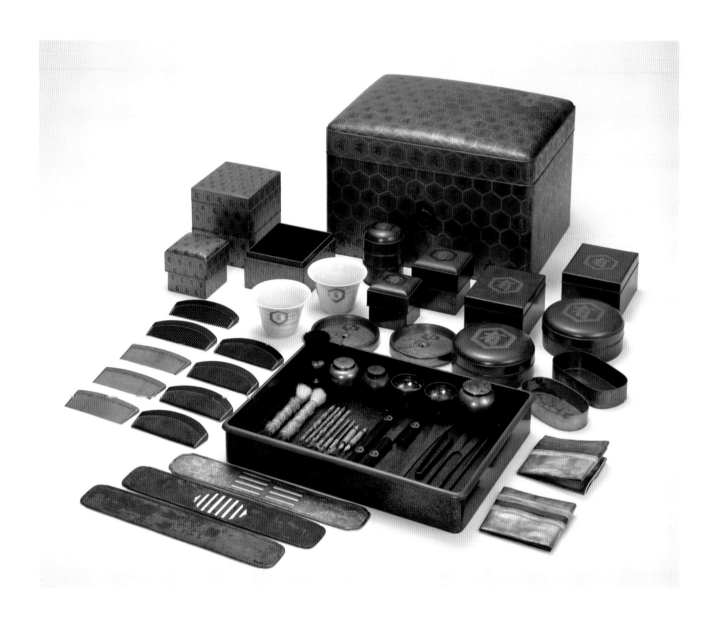

23

御櫛笥及内容品

出雲大社（出雲市）

島根県指定文化財
二重亀甲剣花菱紋
蒔絵文台・硯箱
田付長兵衛廣忠作
出雲大社（出雲市）

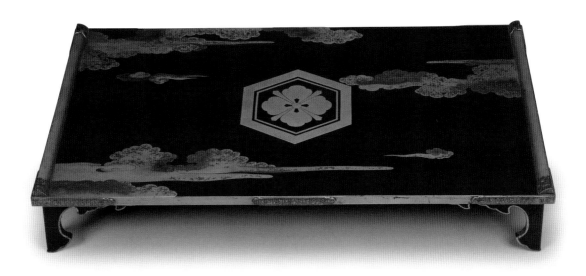

24-1　文台

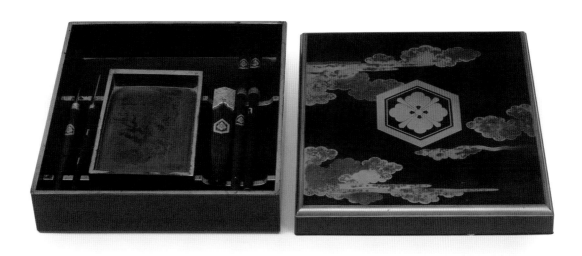

24-2　硯箱

25-1　檜扇　楓の面

25-2　檜扇　鶴と松の面

25

重要文化財

彩絵檜扇

佐太神社（松江市）

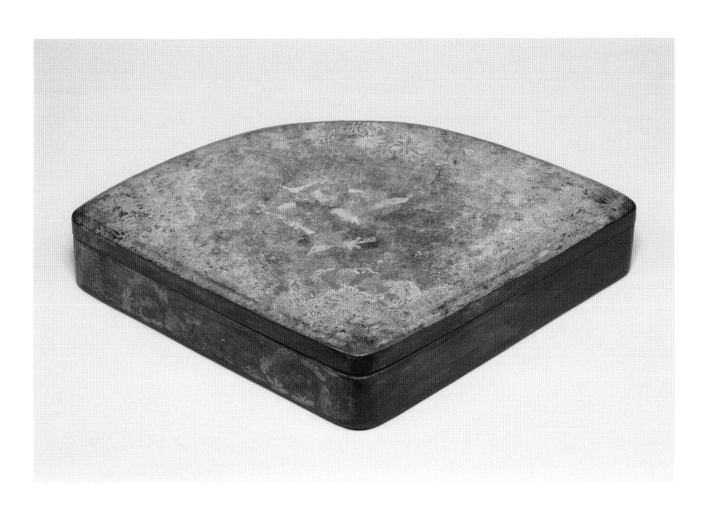

26

重要文化財
龍胆瑞花鳥蝶文扇箱
佐太神社（松江市）

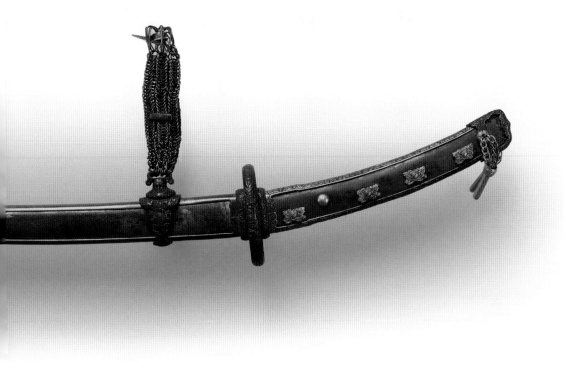

27

重要文化財

兵庫鎖太刀

須佐神社（出雲市）

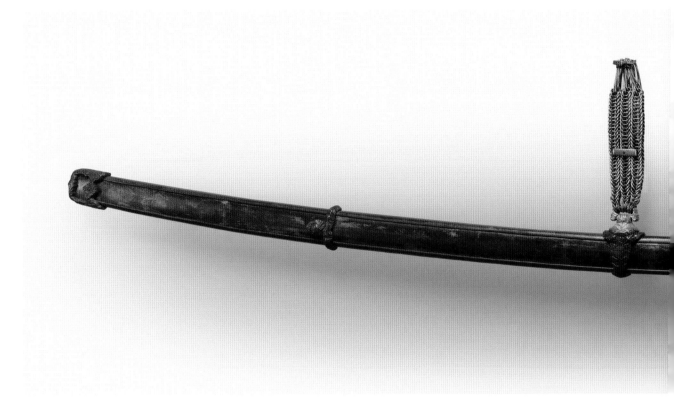

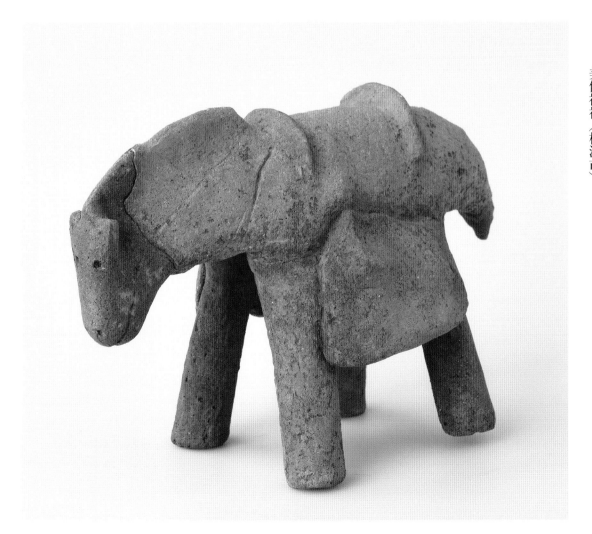

28
土馬（美保神社境内出土）
美保神社（松江市）

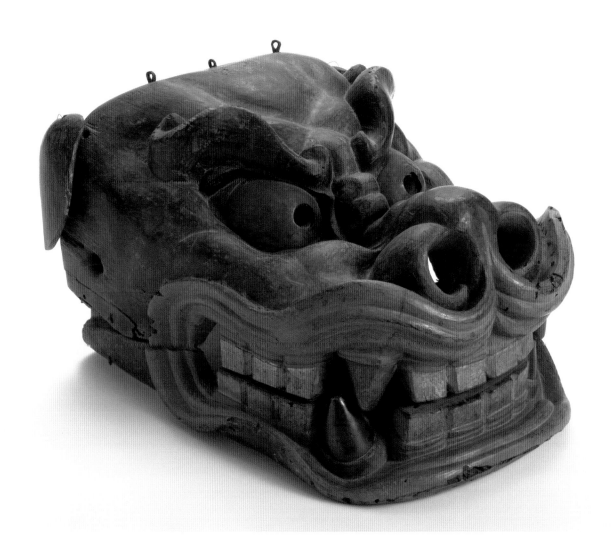

29

島根県指定有形民俗文化財

獅子頭

横田八幡宮（奥出雲町）

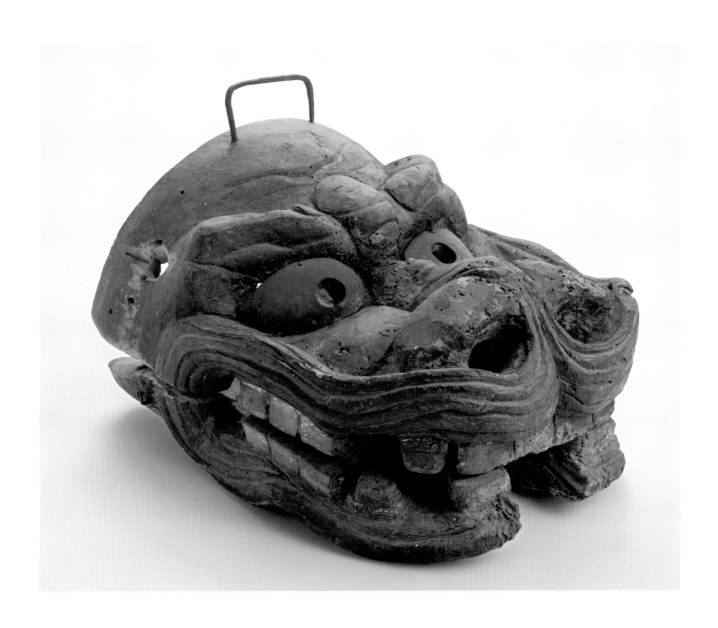

30

獅子頭
伊賀多氣神社（奥出雲町）

31

重要有形民俗文化財

奉納鳴物（楽器・玩具）

美保神社（松江市）

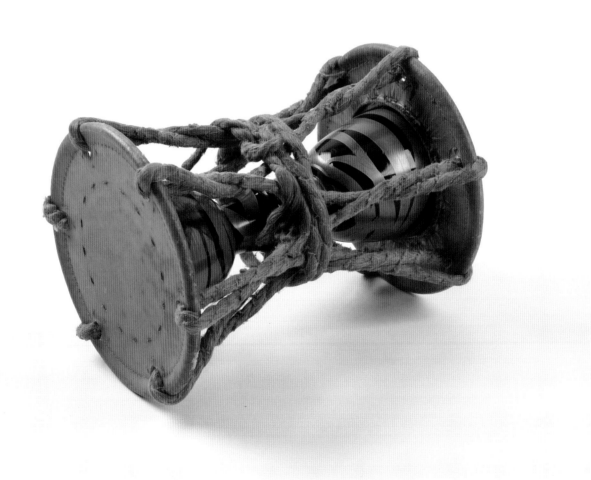

31-2 大鼓

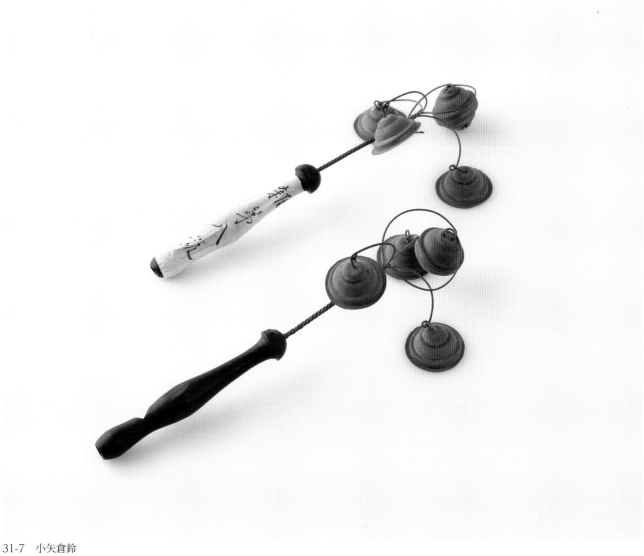

31-7　小矢倉鈴

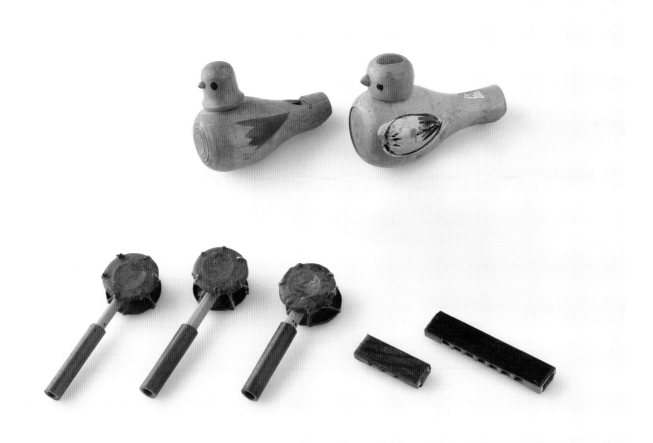

31-8　ハーモニカ　　31-9　ガラガラ　　31-10　鳩笛

美保神社の奉納鳴物

海上安全、大漁満足、商売繁盛の福の神、美保神社の「えびす様」こと事代主神の福徳を求め、人々は鳴物（楽器）を奉納してきた。なぜ鳴物なのか。それは、美保関のえびす様が音曲（音楽）を好むという伝説による。転じて美保神社の祭神は、歌舞音曲の守護神としての信仰も集めている。

美保神社に奉納された鳴物は、太鼓、鼓、和琴、琵琶、尺八、横笛、オルゴールやアコーディオンなど多彩だ。ミニチュア楽器や玩具なども含まれる。その内八四六点が「美保神社奉納鳴物」として国の重要有形民俗文化財に指定された。中には銘のある三味線、現存する日本最古のオルゴール、日本最古級のアコーディオンなどの逸品もあり、えびす様への篤い信仰心を感じられる。

奉納者に目を向けると、出雲国を治めた松江藩主の名が並ぶ。松江藩松平家の初代直政は、美保神社本殿遷宮の年に大鼓を奉納した。六代宗衍が奉納した小鼓は、参勤の道中無事に江戸へ着いたお礼の品と伝わる。最後の藩主十代定安は、度々鳴物を奉納した。廃藩置県を受けて出雲の地を去る月に奉納した龍笛、子らが無事に成長したお礼として奉納した玩具の鈴の他、鼕、能太鼓、羯鼓が残る。

奉納者は人だけではない。オルゴールを奉納したのは、松江藩の軍艦八雲丸だった。海平丸、順風丸、同穀丸という船が海上無事を祈

願して奉納した三対の拍子木もある。これらの奉納者は、天保九年（一八三八）の巡見御用のために隠岐に渡るために松江藩が用意した船だった。江戸幕府が派遣した諸国巡見使が隠岐に渡るためのものだという。海平丸と順風丸は新造船で、渡海に先立ち、松江城下の御船屋でも千手院による加持祈祷を行った記録がある。

この他にも、松江藩家老、廻船問屋、船頭から庶民まで、様々な人がえびす様のご利益を求め、鳴物を奉納した。地元にとどまらず、全国各地から寄せられた鳴物には、多様な願いが込められており、えびす信仰の広がりがうかがえる。そして今も美保神社には、えびす様の好きな音楽を奏でる楽器が奉納され続けているという。

（当館副主任学芸員　笠井今日子）

美保神社（写真提供：島根県観光連盟）

三十六歌仙図額

土佐光起筆
出雲大社（出雲市）

32-3　斎宮女御

32-1　柿本人麻呂

32-4　山部赤人

32-2　在原業平

32-7　僧正遍照

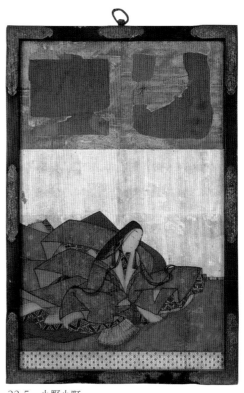

32-5　小野小町

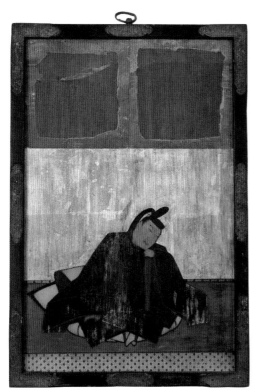

32-8　紀貫之

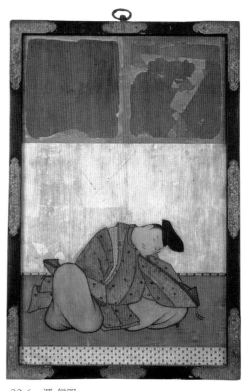

32-6　源信明

「三十六歌仙図額」が出雲大社に奉納されるまで

「三十六歌仙図額」（以下、本作とする。）の魅力のひとつは、歌仙らの面貌や衣装の紋様がすみずみまで細かく表現されていることだ。また絵の外側に目をやれば、出雲大社の神紋があしらわれた金具【画像1】が各額縁の八か所についている。金具にこの神紋があることから、本作が出雲大社への奉納のために特注されたことが想像される。そうするとこの美しい細密な表現も、奉納のために心を尽くして行われたのではないかと思われてくる。では本作はどのような経緯で制作され、出雲大社へ奉納されたのだろうか。岡宏三氏の研究（註1）を先達に見ていこう。

本作は、三十六面のうち二面の額裏に款記【画像2】があることから絵師・土佐光起（一六一七―九一）筆とわかっている。光起の活動時期に出雲大社では寛文の御造営（一六六〇―六七）が行われており、この造営時の決算報告「大社御造営一紙目録」（佐草家文書）【画像3】から奉納の経緯がうかがえる。この目録の記載によって、歌仙図は寛文の造営時に神宝の扱いで奉納されたこと、光起が絵師として関わったことが明らかになった。さらに別の文書からは、光起が歌仙図制作の委託先の候補にあがり、費用も含め人選が検討され、最終的に光起に決定したことがわかった。この岡氏の研究によって、制作時期が寛文六年三月から七年二月の間に特定

され、発注の経緯も明らかになり、本作は光起の基準作と位置付けられたのである。

画面に立ち返れば、本作の大きな魅力である美しい細かな表現は、光起が大いに力を入れて取り組んだ結果に思えてならない。多くの重要な絵画制作を任っていたとはいえ、歴史ある出雲大社からの委託は光起にとって大切な仕事だったに違いない。

（当館副主任学芸員　藤岡奈緒美）

（註1）岡宏三「出雲大社所蔵土佐光起『三十六歌仙図額』について」（『古代文化研究』第27号、島根県立古代文化センター、二〇一九年）

【画像2】柿本人麻呂図額裏の款記

【画像3】「大社御造営一紙目録」（個人蔵、島根県立古代出雲歴史博物館寄託）のうち「歌仙」とある部分。（赤枠は編集によって追加した。）
（写真提供：島根県立古代出雲歴史博物館）

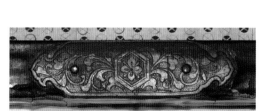

【画像1】「三十六歌仙図額」のうち小野小町図の額下部の金具。出雲大社の神紋（二重亀甲剣花菱紋）があしらわれる。

作品解説

1 木造神像

六軀　平安時代後期（十二世紀）　成相寺（松江市）

1—1　男神坐像（その2　像高六五・七㎝）、
1—2　女神坐像（その11　像高二七・七㎝）、
1—3　僧形坐像（その19　二七・一㎝）、
1—4　童子形坐像（その16　像高二三・五㎝）、
1—5　騎馬神像（その17　総高二七・四㎝）、
1—6　蔵王権現立像（その20　総高四八・二㎝）

島根県指定文化財

成相寺は真言宗の寺院。佐太神社の奥の院として機能していたといい、当寺の僧侶が佐太神社の社僧として祭礼に参加していたという。

かつては佐太神社の神像が伝わり、すべて島根県の指定文化財となっている。これらの像は、元は本寺境内の鎮守熊野権現に祀られていたという。内訳は、男神坐像九軀、女神坐像六軀、僧形坐像二軀、童子形坐像一軀、騎馬神像一軀、蔵王権現立像一軀である。すべて一木造、あるいは一木割剝ぎ造りで、坐像の膝は、他の神像によくみられる窮屈な幅となっている。二十三軀の内、女神坐像の二軀は明らかに他の像と作風が異なるが、それ以外の像はほぼ似通っており、同じころ計画的に造られたもので、寄せ集めとは思えない。

今回はその内男神坐像（その2）、女神坐像（その16）、騎馬神像（その11）、僧形坐像（その19）、童子形坐像（その20）、蔵王権現立像（その17）、最も大きな男神坐像が六五・七センチ、最も小さな女神坐像が二三・二センチ、像高（総高）はばらばらで最も大きな男神坐像（その2）、女神坐像（その16）、騎馬神像（その11）、僧形坐像（その19）、童子形坐像（その20）を一軀ずつ、神像（その17）、蔵王権現立像（その20）を一軀ずつ、である。

計六軀を展示した。像に付せられた番号は島根県指定文化財の所見（昭和四十七年の追加指定・一部解除・名称変更時）に準じる。

男神坐像（その2）は、巾子冠を被り、袍を着け、胸前で拱手する。笏を挿していたであろう孔が開くが、笏は失われている。顎髭が二股に分かれる。坐しているが神像の表現はほとんどされている。両膝の表現が残るが後補。

女神坐像（その11）は、髪を中央で左右に振り分け両肩に垂らし、背面では腰の高さまで垂らす。内衣を着し、その上に鰭袖という袖口にもう一つの袖を付けた蓋襠衣をまとう。

両手先ともに袖の中に隠しながら、左手の上に右手を重ね、右ひざの上に置く。右袖先に持物を挿していた孔が開くが、持物は失われている。一木造りで内刳りはない。

僧形坐像（その19）は、頭部を円頂とし、右手を膝の上に置いているようだが、右手と右膝を大きく欠失しているため不明。左手は胸の高さに掲げるが手先を欠失する。袈裟、覆肩衣を着ける。一木造で内刳りはない。

童子形坐像（その16）は、髪を中央で振り分け、左右共結って肩の上に垂らす。袍を着け、袴を穿く。左手には宝棒のような細長いものを持ち腹前に添える。右手は左手よりもやや高い位置に構える。一木造りで内刳りはない。

騎馬神像（その17）は、正面を向き、衣の上に甲を着け、騎馬する神像。馬は四脚を伸ばし正面を向き立つ。四脚は途中から先が失われている。一木造りで内刳りはない。なお、平安時代まで遡る騎馬神像は県内では本像のみである。

蔵王権現立像（その20）は、頭に単髻を結い、宝冠と天冠台を載せ、両腕共肩から先を失うが、その姿勢から、左手を下げ、右手を上げ、左足を下げ、右足を上げる通例の蔵王権現像の形である。なお、左足

は足先を失っている。一木造りで内刳りはない。蔵王権現像は、修験道の本尊で、インドに起源を持たない我が国独自の仏である。

なお、全ての像はほとんど彩色が失われているが、多くの像の頭部に黒色が残るほか、体の所々の一部に彩色がわずかに残る。制作は全て平安時代後期（十二世紀）頃と考える。

2 木造神像

三軀　平安時代後期（十二世紀）以降　出雲文化伝承館（出雲市）

2—1　男神坐像（その62　像高二四・五㎝）、
2—2　男神坐像（その117　像高二九・二㎝）、
2—3　男神坐像（その145　像高二五・〇㎝）

現在は出雲文化伝承館の所蔵となっているが、元は出雲市日御碕神社の宮司家邸内社から見つかったもの。総数は一七一軀という膨大な数の神像群である。制作年代は古いものでは平安時代まで遡るが、制作年代が不明のものも多い。いずれも一木造で、明らかに素人の手になるといった素朴で稚拙な像も多い。

今回はその神像群の中から男神像三軀を展示した。像に付せられた番号は島根県立古代出雲歴史博物館図録『島根の神像彫刻』（二〇一八）に付せられた番号に準じる。

男神坐像（その62）は、巾子冠を被り、袍を着し、拱手する。明らかに笑った表情に造る。

男神坐像（その117）は、巾子冠を被り、袍を着し、胸前で笏を執る。両目が極端に顔の上部に表され、また頭部が異様に大きく、素人の手になるものであろう。両目、鼻、口を立体ではなく、二次元的に表現し、拱手する両手もあるかないかわからない程

度にしか表現されておらず、こちらも素人の手になるものであろう。

三躯の男神像とも素朴あるいは稚拙といった表現が当てはまる像で、制作年代も決め手に欠け、不明としか言いようがなく、この神像群に平安時代後期（十二世紀）制作と見られる像が他にもある為、それ以降とした。神像群には同様な雰囲気を持つ像が他にも数多く存在し、見よう見まねで制作を行ったような素朴な像が、ある程度きちんとした像に混ざって伝承されており、当時の人々の神像制作に対するおおらかな態度が見て取れる。

今回は素朴・稚拙な像をあえて選択したが、像を制作し、納めた当時の人々の心境はあくまでも真剣で、素朴・稚拙という感想は我々も含めた神像の秀作を見慣れた者だけが抱く感想なのかもしれない。

3 木造男神坐像

一躯 平安時代後期（十二世紀） 鰐淵寺（出雲市）
像高三八・五㎝ 島根県指定文化財

鰐淵寺には島根県の文化財に指定されている神像が全十三躯存在するが、そのうちの一躯でもっともユニークな形の像である。一木造りで、内刳りはないが、背面に背板状の一材を柄で留める。右膝先の材を柄で留めていたが失われている。彩色の多くは剥落するが、所々にわずかに残る。

頭髪を伸ばし両肩に掛け、頭部に蓮弁状の被り物を載せ、頭頂にはハート形の突起を造る。表情は眉間を寄せ、まるで沈鬱といった表情とし、顎髭を伸ばし老相とする。着衣も他の神像とはまったく異なり、異国風といった方が適当かもしれない。袖は鰭袖を表現したものか。

本像はどの神像に該当するのだろうか。鰐淵寺が天台宗であることを思えば、顎髭を表す新羅明神や白髭明神に近いかもしれないが、蓮弁状の被り物は例がなく、着衣も異なる。他に類例がなく異国風の老相神像としておく。制作年代も確定は難しいが、平安時代後期（十二世紀）としておきたい。

4 木造男神立像

二躯 平安時代後期〜室町時代（十二〜十五世紀）
鰐淵寺（出雲市）
4-1 総高三七・八㎝
4-2 総高四七・七㎝
島根県指定文化財

両像共に台座も含めた完全な一木造で、内刳りはない。像高のやや低い男神立像（4-1）は、頭頂に四角形の突起を取り付け、髪を中央で左右に振り分け左右肩の上で丸く結う。袍を着け、袴をはき、笏を履く。正面を向き、腹前に左手を下、右手を上にして太く長い枝状のものを握り、台座の上に突き立て、折れ曲がった下方部分を踏みつける。手にする枝状のものには、黒い線で木目状のものを表しており、樹木であることを表現している。

像高のやや高い男神立像（4-2）は、髪を中央で左右に振り分け肩まで垂らす。袍を着け、袴をはき、笏を履く。正面を向き、腹前に左手を下、右手を上にしてやや細く長い枝状のものを握り、台座の上に突き立てる。両足をやや開き直立する。杖状のものには螺旋状に切り込みが入れられており、仙人が持つ杖のような姿としている。両像共に頭髪や衣服、笏などに彩色が残る。一木造りで内刳りはない。

さて、両像ともに枝あるいは杖状のものを地面（台座）に突き立てている。この像様に近い像は、国引き神話に登場する八束水臣津野命である。すなわち、国引きを終え「意宇社に杖を突き立て意宇とおっしゃられた。」という正にその場面である。

中世において鰐淵寺では、スサノオが八束水臣津野命同様に国引きを行い、出来た土地に鰐淵寺や杵築大社（出雲大社）が建てられたと考えられていた。したがって、これらの像は鰐淵寺においてスサノオとして祀られていた可能性もあるのではないか。両像共に作例が少なく、制作年代の決定が難しい。ここでは、鰐淵寺の他の像に準じて平安時代後期から室町時代までの間としておきたい。

5 木造随身立像

二躯 平安時代後期（十二世紀）
伊賀多氣神社（奥出雲町）
5-1 像高一二一・九㎝
5-2 像高一一一・一㎝
島根県指定文化財

随神像とは、神社の社殿の左右、あるいは随身門に祀られた像である。本像は両腕が欠失しているため当初の姿は分からない。像は下半身が大きく、奥行きもたっぷりと取られており、制作を平安時代まで遡らせてもよいか。なお、随神像はその多くが床几に坐るスタイルだが、本像は立像で珍しい。

二躯共に巾子冠を被り、袍を着け、袴を穿き、笏を履き直立する。両腕を袖の途中から欠失する。一木造りで内刳りはない。

6 木造騎馬童子形神像

一躯 鎌倉時代（十三世紀）
横田八幡宮（奥出雲町） 像高五〇・八㎝

美豆良(みづら)を結った像が騎馬する。美豆良を結っていることから像は童子像であろう。襟を高く立てた袍を着て、袴を穿き、沓を履く。両手は腹の前で手綱を執る形で騎馬する。

一木造りで内刳りはない。馬の頭部は別材で造り、本体に釘で留める。騎馬する像と馬とは共木。馬の四脚共足先を欠失する。当初は彩色を施していたがほとんど剥落している。童子のポーズや、馬の四脚、馬具が比較的写実的に表現されており、制作は鎌倉時代まで下るか。

成相寺にも騎馬神像が一躯遺るが、こちらは頭部が破損しており、童子像であるかは分からない。神が騎馬するための神聖視され、かつては神社に生きた馬を奉納することもあった。その後、生きた馬ではなく絵に描かれた馬や、馬の像が奉納されるようになる。本像は神が騎馬しており、神像として祀るために制作されたのであろう。

7 木造摩多羅神坐像(もくぞうまたらじんざぞう)

一躯 嘉暦四年(一三二九)
清水寺(安来市) 像高五三・〇cm 重要文化財

平成二十五年新たに重要文化財に指定された清水寺の摩多羅神像である。冠を被り、袍を着て、袴を穿き、右足を上にして足首を交差させて坐る。左手には鼓(後補)を執り(本図録に掲載した図版は鼓を持たない。)、鼓を叩くように右手を鼓の高さまで掲げる。

顔は目尻、目頭を下げ、口を開き、舌と舌に隠れない下歯と、上歯を見せて笑う。口髭、顎髭をあらわす。

一木造りであるが、やや複雑で、頭体根幹部を一材で造り、胸の高さで背面から垂直に鋸を入れ、その上下を別々に割り放ち、それぞれ内刳りを施す。両膝前、左右袖先、頭部は前後別々に割り首とし、それぞれ内刳りを施す。両袖先、膝前は別材で、それぞれ造り、内刳りはない。顔の表現や衣文は細かく丁寧に仕上げていて手慣れている。かたい印象のある後補部分に引きずられ像全体の印象を損ねているが、当初は秀作であったと思われる。

両手先は別材を矧ぐ。胎内に墨書銘があり、それによると仏師南都方法橋覚清が清水寺常行堂の摩多羅神像として嘉暦四年(一三二九)、六一歳の年に制作したもので、「南都方」とあることから奈良在住の仏師であることが分かる。

岡山市慈眼院の木造千手観音菩薩坐像の胎内銘に、乾元二年(一三〇三)の年紀と「大仏師奈良方摘々播磨法橋覚清作生年卅五歳」の記述があり、両者は同一人物であると考えられる。

【参考文献】中田利枝子「岡山市慈眼院所蔵 千手観音菩薩坐像について」『岡山県立美術館紀要』五(二〇一五)

8 木造伝摩多羅神坐像

一躯 室町時代(十五世紀) 圓流寺(松江市)
像高三三・七cm

新出資料である。冠を被り、袍と袴を着け、両足の裏面同士を合わせ坐する。両手が失われており、現状では摩多羅神像が鼓を執り叩く姿とは認められず、似たような姿の十王像である可能性もある。しかし、口を開き、口内に歯列と舌を表現していて、その舌はやや盛り上がって強調されており、また口は笑っているようにも見え、摩多羅神像の可能性も高い。顔は眉間に横筋を四本程入れ、眉根を寄せるので、笑っているという印象は受けないが、開いた口の口角は上がっており、笑う表現なのかもしれない。

冠(後補)は左右二分割に分かれた状態で別材を用いて造られ頭頂に柄で留めている。向かって右側は現在失われている。頭部は挿し首とする。胴部は右側面、右...

9 木造牛頭天王坐像(もくぞうごずてんのうざぞう)

二躯 平安時代(十二世紀) 鰐淵寺(出雲市)
9−1 像高三七・一cm
9−2 像高二七・五cm
島根県指定文化財

鰐淵寺には二躯の牛頭天王像が遺るが、両像とも一木造りで内刳りはない。ともに面は正面と左右面の三面とし、身に甲冑を着ける。やや像高の高い(9−1)は、頭上に牛頭を載せ、両手を腹前で手綱を握るような形に構える。両手先には持物が差し込まれていた孔が開くが持物は失われている。膝前はほぼ失われているが、坐像であったことは分かる。やや像高の低い(9−2)は、頭上に載せていた牛頭を失っており、それを差し込んでいたと思われる牛頭の柄のみ残す。両手を両膝の上に載せるが、右手先は失われている。神像によくみられる窮屈な膝の形で坐る。

牛頭天王はスサノオと同一視されていた。中世において鰐淵寺ではスサノオを信仰していたといわれる。鰐淵寺に本像が遺っているのは、牛頭天王をスサノオとして祀っていたためであろうか。

10 線刻三神鏡像(せんこくさんしんきょうぞう)

一面 平安時代(十二世紀)
鰐淵寺(出雲市) 径十一・四cm 島根県指定文化財

鋳銅製円形の山吹双雀鏡の鏡面に三神を線刻す...

る。中央に衣冠束帯で笏を執る男神像、向かって左側に女神像、右側に僧形像を表す。それぞれ方形の座に坐す。本鏡像は、鰐淵寺境内の祇園社殿修繕の際に発見されたもので、もとは同社の御神体であったと伝わる。

11 線刻女神鏡像

一面　平安時代（十二世紀）　鰐淵寺（出雲市）
径十六・七㎝　島根県指定文化財

鏡胎は鋳銅製の円形で裏面に文様はない。鏡面に女房装束をつけ胸前で両手を拱手し、円形の敷物あるいは台の上に坐る女神像を線刻する。線の数が少なく、おおざっぱな表現であるが、衣文等は柔らかく、女神の優しさを感じさせる。像の上部に紐等に当たるところに孔が二か所穿たれる。この孔に紐等を通して寺社の建築物の壁面などに吊るされていたのだろう。

12 線刻僧形鏡像

一面　平安時代（十二世紀）　鰐淵寺（出雲市）
径十三・七㎝　島根県指定文化財

線刻女神鏡像（No.11）同様、鏡胎は鋳銅製の円形で裏面に文様はない。鏡板の上部に吊手を同時に鋳成、すなわち一鋳する。鏡面に後屏を背にし、両手を胸前で拱手し、方形の座に坐る僧形像を線刻する。

13 線刻千手観音菩薩鏡像

一面　平安時代（十二世紀）　佐太神社（松江市）
径二二・六㎝　島根県指定文化財

鋳銅製円形の鏡の鏡面に千手観音菩薩像を線刻する。鏡に背文様はなく、一周した圏線で内と外を区分けし、外区の上部に懸垂用の鈕を二個つける。
千手観音像は大きな目、小鼻のはった大きな鼻、下唇の厚い個性的な風貌である。像の後ろ側に脇手を描くが、向かって左側が十本、向かって右側が十一本と不整合である。また、脇手の先に表現された指は単に線を引いただけで、しかもその線の本数も不整合である。さらに、頭上に表現された仏面の目鼻口は横に線を引いただけである。
しかし、のびのびと表現された台座の蓮華や体の衣文など、平安時代後期の仏画に見られるおおらかな雰囲気を持っていて、本鏡像の制作期も同じ頃だろう。

14 著彩阿弥陀三尊鏡像

一面　室町時代（十五世紀）　佐太神社（松江市）
縦十四・七㎝　横十三・五㎝　島根県指定文化財

長方形の白鋳銅製鏡の鏡面に絵を描く。鏡の背文様は十二羽の飛翔する鶴と松枝を配し、中央に亀鈕がつく。鏡面の絵は、頭光を負い、来迎印を結んで蓮華座上に立つ阿弥陀如来像と、その阿弥陀像に向かって坐する両脇侍像を描く。脇侍像は向かって右は合掌する勢至菩薩像、向かって左は両手で蓮台を捧げ持つ観音菩薩像である。阿弥陀如来像は、顔、頭光を全泥と截金で描き、頭髪に群青、唇に朱を施す。脇侍像は剥落が多く分からない。体の輪郭や衣文線は朱で交えた墨線で描く。向き合った両脇侍像の形式や、背文様に配された鶴と松枝の形式から制作年代は室町時代と思われるが、方鏡に阿弥陀三尊を描く鏡像は珍しい。

15 地蔵菩薩懸仏

一面　保元元年（一一五六）　宮嶋神社（安来市）
径二〇・九㎝　島根県指定文化財

鋳銅製の円形鏡板に、銅板を打ち出し半肉彫とした地蔵菩薩像を鋲で留める。像は二重光背を負い、右手は施無畏印とし、左手は膝の上で宝珠を執り、蓮台上に坐す。頭部は目鼻口を立体的に表現するが、体躯や台座に立体感はほぼなく線刻で表現する。鏡板の裏面には「保元元年丙子十二月日」と陽鋳している。保元元年（一一五六）は、懸仏に記された年としては最古である。本懸仏の尊像のように銅板を打ち出し半肉彫りとする例は、鎌倉時代に入ると数が減り、像自体を鋳造で制作するようになる。銅板を打ち出して尊像を造る懸仏の年代を判断するにおいて貴重な作例である。

16 十一面観音菩薩懸仏

一面　鎌倉時代（十三世紀）　鰐淵寺（出雲市）
径三〇・九㎝　島根県指定文化財

鋳銅製の円形鏡板に覆輪を巡らせ、それに台座光背共に一鋳で造った半肉彫の十一面観音菩薩立像を鋲で留める。像は二重光背を負い、右手は垂下して軽く数珠を執り、左手は胸の高さで第一・二指を捻じる。保元元年（一一五六）銘の宮嶋神社の地蔵菩薩懸仏（No.15）は、頭部以外は平面に近く線刻で細部を仕上げていたが、本懸仏の像は半肉彫の彫像として完成されており、制作年代は鎌倉時代まで下ると考える。

17　薬師三尊懸仏（やくしさんぞんかけぼとけ）

一面　南北朝～室町時代（十四～十五世紀）
圓流寺（松江市）　径六四・〇㎝

新出資料である。圓流寺は天台宗寺院。堀尾忠晴が寛永五年（一六二八）、圓流寺と同所にあった東照宮の別当寺として建てる。

作品は二枚継ぎの板（後補）上に半円形の二枚の薄い銅板を張った円形鏡板面の周囲に覆輪を巡らし、上部左右に大きめの木製獅噛座（後補）を付ける。獅噛座の位置に懸垂用の環を付け、界圏で内外区に分け、内区中央に半肉鋳銅製の薬師如来坐像と両脇侍立像を各々鋲留する。薬師如来像は銅板に鏨で渦雲を表した光背を負い、右手は施無畏印にし、左手は薬壺を執り膝の上に乗せる。螺髪には群青を塗る。両脇侍像は各々先に日輪と月輪を刻り貫いた銅板を付けた持物を持つ。三尊共木胎に銅板を張り付けた半円形の台座上に坐り、あるいは立つ。台座は木製横長の岩の上に置かれ、その前に火舎と六器を乗せた大きめの木製卓を配す。三尊像の上部には瓔珞のついた天蓋を配す。

大きな木製卓に火舎と六器を乗せる例で制作年が分かるものは、京都国立博物館所蔵の阿弥陀・不動・毘沙門天懸仏（康暦二年・一三八〇）などがあり、本懸仏も同じ頃の制作と考える。

家康は死後東照大権現として祀られた。東照大権現現の本地仏は、東方浄瑠璃浄土に住むという薬師如来である。薬師如来は瑠璃光を発して衆生を救うという。東照という神号も薬師如来を意識したものともいう。本懸仏も元は圓流寺同所の東照宮に祀られていたものかもしれない。しかし、作風から本懸仏は家康の生まれる前に制作されたもので、他所から移され東照宮に祀られたものだろう。

18　金銅観音菩薩懸仏（こんどうかんのんぼさつかけぼとけ）
19　金銅蔵王権現懸仏（独鈷杵像）（こんどうざおうごんげんかけぼとけ（とっこしょぞう））
20　金銅蔵王権現懸仏（三鈷杵像）（さんこしょぞう）

三面　平安時代（十二世紀）　法王寺（出雲市）
径（観音菩薩像）三七・一㎝　（独鈷杵像）三七・三㎝
（三鈷杵像）三七・〇㎝　重要文化財

三面ともに、縁部を裏側に一センチほど折り返した鋳銅製の円板の表面に、半肉鋳銅製の尊像を各々鋲留する。像は、観音菩薩像が右手を胸の高さに上げ、第一・二指を念じ、左手は膝の上で未開敷蓮華を執り、蓮台上に坐す。頭部は髻を山形に結い、前立てに阿弥陀像を表す。

独鈷杵像は右手で独鈷杵を執り頭部の右耳側に構え、左手は腰に当て剣印を結び、右足を上げ、左足で岩座に立つ。三鈷杵像はその左右対称で、左手で三鈷杵を執り頭部の左耳側に構え、右手は腰に当て印を結び、左足を上げて岩座に立つ。

蔵王権現像の二面は、左右対称に造られ、図像的にもよく似るが、詳細に見ると独鈷杵像の衣文がより線的で固く、自然な印象を受ける三鈷杵像と異なる。

観音菩薩像は三鈷杵像に近い。これは、当初より作風の異なる面で一具としていたのか、当初二面で一具であったものに一面を加えたのか、当初から三面で一具であったものに、失われた面を補ったものか判断しかねるが、あきらかに独鈷杵像と三鈷杵像では手が異なる。

しかし、承暦二年（一〇七八）の奥書のある重要文化財「諸観音図像」（奈良国立博物館蔵）には、如意輪観音像の前に、本懸仏と同じポーズ、すなわち左手に三鈷杵を執り、左足を上げて岩座に立つ蔵王権現像と、右手に独鈷杵を執り、右足を上げて岩座に立つ蔵王権現像の二面が描かれており、この組み合わせを意識して当初より一具で造られた可能性が高い。

（参考文献）鹿島　勝「神々にささげられた工芸品」図録　島根県教育委員会編『古代出雲文化展』（一九九七）

21　木造十一面観音菩薩立像

一躯　鎌倉時代（十三世紀）　浄音寺（松江市）
像高一四一・〇㎝　重要文化財

神道美術の展覧会に仏像が展示されていることに違和感を覚えるかもしれない。本像は、かつて松江市にある神魂神社の神宮寺に祀られていた像である。

かつて神魂神社の敷地内にも仏教施設があったが、杵築大社（出雲大社）が寛文六年（一六六六）に神仏分離を実行したのに続き、寛文八年（一六六八）に神魂神社も神仏分離を実行し、鐘撞堂などの仏教施設は浄音寺に移された。浄音寺は神魂神社から北東へ一キロ弱の所にある。現在は小さな堂のみ建つが、かつては神魂神社の別当寺であった時代もある。その後神魂神社の神宮寺に祀られていた本像も浄音寺に移され、今に至っている。

寄木造りで、髪や目、唇、鬚などに彩色を施すが、その他は素木である。素木像でしかも神魂神社の神宮寺に祀られていたということで、本像は本地仏の可能性が高い。

我が国には本地垂迹説という考え方があった。これは、仏が神の姿をかりて我々の前に現れるという考え方である。その神の元の姿が本地仏である。したがって、本像が本地仏であるとしたら、仏の姿をしているが、神として祀られていた像である。本像の胎内には墨書銘があり、現在は見ること

ができないが、文永という元号と、院豪という仏師名が確認されている。文永年間は一二六四年から一二七五年で、その間に制作されたことが分かる。京都蓮華王院三十三間堂の千一体の千手観音像の中にも院豪の名前が見られ、当時都で活躍していた仏師であることが分かる。

また、院豪の名は島根県江津市の清泰寺が所蔵する阿弥陀如来立像にも記されており、こちらは文永七年（一二七〇）に制作したことが分かる。院豪は島根県の出雲と石見に一体ずつ像を遺している。

22　秋野鹿蒔絵手箱

一合　鎌倉時代後期（十三世紀）　出雲大社（出雲市）
縦二三・五㎝、横二九・六㎝、高一五・六㎝　国宝

本作は、中世の手箱の中でも一際輝きを放つ作品である。社殿の奥深くに奉納されて以来、人目に触れることのなかったところ、明治三十五年に国宝調査のため出雲大社を訪れた彫刻家・高村光雲によって発見され、昭和二十七年、国宝に指定された。

手箱の形式は、中世に作られた手箱に多く見られる形である。手箱とは身の回りのものを入れるための箱であり、主に化粧道具を入れるためのものである。本作にもかつて揃っていただろう鏡箱や白粉箱などの内容品は現在備わらない。

蓋の盛り上り部分の甲面には、風にたなびく萩の花枝を中心とした秋草を大きく描き、萩の下には仲睦まじい母子の鹿と、岩と流水を挟んで立つ雄鹿の姿を写実的に描く。萩の枝とその周囲にはメジロやシジュウカラであろう小鳥たちが体を潜め、あるいは飛び交う姿が見られる。またよく見ると枝の中に小鳥と同じ大きさの、虫としてはやや大きすぎるキリギリスの姿も発見できる。短側面には、菊や桔梗の花枝を添え、秋の風情を増している。全体の図柄は、漆で絵を描いてから金を定着させた後、絵の部分を漆で塗り込んで炭で研ぎ出し、絵にも使われる金粉よりもやや荒い金粉が全体に蒔かれており、本作に品格と柔らかさを与える。蒔絵と螺鈿で表された萩の花の細やかな描写、鳥たちの表情の豊かさ、鹿の輪郭の際部分と中央との金粉の密度に差をつける点、蓋の下方に見られる筆の運びなどから、制作者の技量と細やかさが窺える。長側面の中央に紐金具が萩の花房三本を旋回状に鏨で切透かし、その隙間から白く光る銀の鏡板が覗くように作られる点においても金工技術の高さを知ることができる。

本作は、出雲大社造営の安元元年（一一七五）頃、高倉天皇の奉納によるものと伝えられてきたが、『佐草家文書』に含まれる宝暦三年（一七五三）の「大社宝物品目」には「年時を詳ニセ不」とあり、江戸時代には奉納の時期が不明であったことが先行研究で指摘されている。現時点で本作の由来は不明とされるものの、現存する手箱中の白眉の名宝として、広く知られる名品である。

【参考文献】「秋野鹿蒔絵手箱」解説、京都国立博物館他編『出雲―聖地の至宝―』図録（二〇一二）

「秋野鹿蒔絵手箱」解説、東京国立博物館他編『大出雲展』図録（二〇一二）

蒔絵研究会編『手箱』（駿々堂出版、一九九九）

23　御櫛笥及内容品

一式　江戸時代（十七世紀）　出雲大社（出雲市）
縦三一・五㎝、横四一・五㎝、高二六・四㎝

出雲大社の神紋の一つである二重亀甲有字繋紋が描かれた点が目を引かれる二重亀甲有字繋紋が整然と並べて描かれる点が目を引かれる作品である。本作は、多くの化粧道具がともなっており、いわゆる神在月にあたる「十月」、島根県域では重要な意味を持つ。

櫛や刷毛、二重亀甲有字繋紋などの化粧道具、約五十点がある。「有」の字は分解すると「十月」、いわゆる神在月にあたる月として、島根県域では重要な意味を持つ。

櫛笥と手箱の元来の役割は異なり、櫛笥とは、櫛をはじめとした化粧道具を納める箱のことで、手箱は、平安期、櫛笥には、櫛や鋏、髪掻などを納め、懸子をつけるために箱の中には、小箱などを入れていた。手箱は、平安期には文庫として使われ、教養を身につけるために大事な調度品であった。

縁にかけて箱に収める蓋のない底の浅い箱である文庫の役割を持つ箱であった。平安期、櫛笥には、懸子に櫛や鋏、髪掻などを納め、懸子の下、いわゆる箱の中には、小箱などを入れていた。手箱は、平安期には文庫として使われ、教養を身につけるために大事な調度品であった。

ただし、時代を経て、手箱に納める内容品が変化していき、手箱は、化粧用具と筆記用具および和歌集・造紙を収める機能を併せ持つ箱となった。

蓋は穏やかに盛り上がり、各角は丸く仕上げられた玉縁がある。金を密に蒔いた沃懸地に、二重亀甲有字繋紋の有の字を金や銀などの金属粉を列ごとに蒔き分けて表す。箱の内側や底裏も金梨子地とし豪華な造りである。亀甲型の紐金具には、同じく出雲大社の神紋である二重亀甲剣花菱紋を刻む。

本作は寛文七年（一六六七）に行われた遷宮の際、幕府が出資して京都の蒔絵師に作らせたものであることが指摘され、近世の手箱の様相を示す稀有な作品であることがわかる。

（内容品内訳）

白銅鏡2、鏡箱2、櫛9、壺櫛払1、耳掻1、鋏1、鏑1、笓1、渡金3、嗽碗2、油桶1、附子箱3、鬢水入2、歯黒次3、漆子2、刷毛2、筆6、眉作筆2、剃刀2、歯黒箱1、白粉箱2、小箱1、帖紙2

〔参考文献〕「二重亀甲有字紋散蒔絵隅赤手箱」解説、京都国立博物館他編『大出雲展』図録（二〇一二）
蒔絵研究会編『手箱』（駸々堂出版、一九九九）

24 二重亀甲剣花菱紋 蒔絵文台・硯箱
（にじゅうきっこうけんはなびしもん　まきえぶんだい・すずりばこ）

田付長兵衛廣忠作　一具　寛文七年（一六六七）
出雲大社（出雲市）
〔文台〕縦三五・二㎝、横五九・九㎝、高九・六㎝
〔硯箱〕縦二八・六㎝、横二六・四㎝、高六・四㎝
島根県指定文化財

木製黒漆塗の文台と硯箱。両者ともに、中央に剣花菱入亀甲紋を描き、周囲に流雲の文様を置く点が共通の意匠として描かれる。

文台は、深くくりぬいた脚をつけ、筆返しと縁は金地とし、金具は金銅製で魚々子地の蓋を持ち、面取りする。硯箱は被蓋造に唐戸面取りの蓋を持ち、面取り部分を金地とする。文台と硯箱に描かれる流雲は、金と銀を併用し、雲の中には金銀の大小さまざまな砂子が密に蒔かれる。硯箱の中には四本の桟を組んで、硯、筆、刀子、墨挿しを乗せる。筆と刀子、墨挿しの軸は、黒漆塗に出雲大社の神紋である剣花菱入亀甲紋を金平蒔絵で描く。

硯箱の見込みと文台の裏に、朱漆で「御硯文墓弐通／丁時寛文七未歳正月中旬／田付長兵衛／廣忠（花押）」と蒔絵銘があり、制作者と制作年がわかる稀有な例である。田付長兵衛とは、江戸時代前・中期に活躍した京都の蒔絵師の一家の名前である。本作は、社伝によると四代将軍家綱寄進とあり、徳川家綱の出資により松江藩が調えた神宝の一部である

ことがうかがえる。

25 彩絵檜扇
（さいえひおうぎ）

一柄　平安時代（十二世紀）　佐太神社（松江市）
橋長三〇・一㎝　末幅三・二㎝　元幅一・八㎝
重要文化財

現状では二十三枚の薄い檜の板を綴じる。他に二枚外れた板が遺る。表面には中央に流水、水辺に菖蒲、画面左右に松、右方に丹頂鶴を描く。丹頂鶴は、飛翔する二羽と巣篭る一羽、中央上方に飛翔する二羽、さらに画面中央から左方に二羽を描く。両面とも裏面には柳、紅葉、桜、梅、萩、蝶を描く。両面とも要で綴じているが緘孔がなく、現状で実用性はない。当初より神宝として扇箱（№26）に広げて納めるために制作されたものであろう。流水や樹木の配置など平安時代末の絵画に通じる表現が見られ、制作もその頃と思われる。

たことが、復元の際に成分分析を行ったところ判明した。檜扇箱は類例がない上、加飾技法について今日まで様々な議論がなされてきたが、彩絵檜扇とともに奉じられたと伝えられていることから、平安時代の作品であると考えられる。

〔参考文献〕北村昭斎「佐太神社蔵　重要文化財　龍胆瑞花鳥蝶文扇箱について」漆工史学会『漆工史』二十一（一九九八）
濱田恒志「龍胆瑞花鳥蝶文扇箱」解説、島根県立古代出雲歴史博物館編『守り、伝えられた島根の美』図録（二〇一六）

26 龍胆瑞花鳥蝶文扇箱
（りんどうずいかちょうちょうもんおうぎばこ）

一合　平安時代（十二世紀）　佐太神社（松江市）
箱三六・〇㎝　事五二・〇　高七・五㎝　重要文化財

本作は、近年まで佐太神社の御神体に準ずる形で本殿にて大事に伝えられていた扇形で、面取りを施した印籠蓋造の箱。蓋表の中央に唐草文が描かれる五羽の尾長鳥、箱の隅と頂点に唐草文が描かれる。「扇の根本にあたる部分は宝相華唐草文、右端は五弁花唐草文、向かって左端と頂点には、蔓龍胆唐草文、右端は、五弁花唐草文、身の側面に輪になった七頭の蝶を描く。文様はいずれも緑色を呈しており、アタカマイトという鉱物の粉と錫粉で盛り上げて文様を描かれてい

27 兵庫鎖太刀
（ひょうごくさりのたち）

一口　鎌倉時代（十三～十四世紀）　須佐神社（出雲市）
総長九四・九㎝　柄長二一・三㎝　鞘長七四・一㎝
鐔縦七・八㎝　横七・二㎝　重要文化財

刀を腰に下げる帯取に、針金の輪をふたつに折って繋げた兵庫鎖と呼ばれる鎖を用いたものを、兵庫鎖太刀と呼ぶ。装飾性の高い太刀の拵で、平安～鎌倉時代の公家、武家に好まれた。本拵は、柄と鞘に銅地鍍金の地板を伏せる。制作当初は金色に輝いていたと考えられる。なお、二の足（鐔から遠い方）の兵庫鎖は金色に輝くが、これは後補である。

拵を入れた箱の蓋裏に次のような墨書があり、天文二十一年（一五五二）に尼子晴久（一五一四～一五六一）が奉納したとある。本拵はその形式から鎌倉時代の制作と考えられる。奉納の時期は数百年遅れるが、晴久所蔵の過去の名品を奉納したのだろう。

「十三所太明神御宝前　天文廿一年壬子四月吉日民部少輔晴久」

晴久は出雲地方の戦国大名。経久（一四五八〜一五四一）の孫である。

28　土馬（美保神社境内出土）

一頭　古墳時代（六世紀）か　美保神社（松江市）

長二二・三㎝

美保神社境内から出土した土馬。土師質で鞍や鐙（あぶみ）、障泥（あおり）（泥よけ）をつける。大正二年（一九一三）に美保神社旧本殿玉垣左後方の土中から出土したという。出土した際には、二頭見つかっているが、内一頭は当時の帝室博物館に寄贈され、現在は東京国立博物館にある。

出雲地方では古墳時代の土馬が、出雲市の青木遺跡をはじめとするいくつかの遺跡から出土している。しかし、本土馬は他の土馬のプロポーションとはかなり異なり、胴体を中空とし、四足は棒状で地面に着く部分が水平に処理されている。このことから、古墳時代を下る可能性もある。

奈良時代から、馬を神の乗り物として、生きた馬を奉納したことが知られる。その後、生きた馬を奉納できない者は絵に書いた馬、すなわち絵馬や木あるいは土で作った馬を奉納するようになる。しかし、本土馬はそのような用途ではなく、祭祀に用いるために造られたものと考えられている。その目的には二つの説がある。ひとつは、古代において人々は、疫病神は馬に乗りやってくると信じ、疫病神を祓うために使用したという説。もう一つは、当時雨乞いのために牛馬を屠殺することがあったが、生きた馬の代わりに土馬を用いたとする説である。いずれにせよ、かつての美保神社境内における古代祭祀のありかたを伝える貴重な資料である。

29　獅子頭（ししがしら）

一頭　鎌倉時代（十三世紀）　横田八幡宮（奥出雲町）

幅四二・二㎝　長五四・六㎝　高三二・〇㎝

島根県指定有形民俗文化財

獅子頭は、祭礼行事の行動を先導し、獅子の力で神の進む道の邪気を祓うという。ある一定の期間がすぎると新たな獅子頭を造り、それまでの獅子頭は神宝のように大切に保管された。

本獅子頭は、上顎部と下顎部をそれぞれ別材で造り、両者に鉄棒を通し、上顎と下顎が動くように造られ、実際神事の際には、体内に両手を差し込み動かしたのであろう。眉と上唇に小さな穴が並べて開けられるが、これは植毛するための穴である。現在はまったく失われているが、当初はここに獣毛などの毛が植わっていた。

本獅子頭は、社伝によると鎌倉幕府第五代執権北条時頼（一二二七〜一二六三）の側室であった讃岐局の奉納であるという。時頼との間には庶長子である時輔（一二四八〜一二七二）を産んでいる。讃岐局の出自は出雲横田荘地頭の三処氏であるとも伝わる。讃岐局は時輔の死後、出家し妙音と名乗り、横田荘岩屋寺（現奥出雲町にある真言宗御室派の寺院）で余生を過ごしたと伝わる。

本獅子頭は、愛知県愛西市の日置八幡宮の獅子頭と作風等が近く、ほぼ同タイプの獅子頭と見られる。本獅子頭には制作年等の墨書は残されていないが、日置八幡宮の獅子頭には建長四年（一二五二）の銘が記されており、本獅子頭もその頃の制作と見るべきであろう。

すると、社伝の讃岐局奉納と年代的に矛盾がない。しかし、讃岐局の奉納であるものはない。たとえ讃岐局自身の奉納でないとしても、地元で余生を過ごしたと伝わる讃岐局へ後世仮託したのであろう。

30　獅子頭（ししがしら）

一頭　鎌倉時代（十三世紀）以降

伊賀多氣神社（奥出雲町）

幅四三・五㎝　長五七・〇㎝　高二九・〇㎝

横田八幡宮の獅子頭（作品No.29）を写したもので

あろう。ほぼ同じ法量で、特徴もよく似ているが、横田八幡宮の獅子頭と比較すると、ノミの動きに淀みがあり、作者の力量の差は明らかである。

獅子頭を新たに制作するに当たって、秀作であり、しかも、讃岐局奉納と伝わる横田八幡宮の獅子頭にあやかろうとしたものか。

31　奉納鳴物（ほうのうなりもの）

十件　江戸〜明治時代（十七〜十九世紀）

美保神社（松江市）　重要有形民俗文化財

美保神社の祭神は、三穂津姫命（みほつひめのみこと）と事代主神（ことしろぬしのかみ）。三穂津姫命は、大国主大神（おおくにぬしのおおかみ）の后で、事代主神は大国主大神の子である。事代主神は「えびすさん」としてよく知られ、福の神、漁業の神、商売繁盛の神としても有名である。また、「えびすさん」は、えびす信仰の広がりと同時に、音曲を好む神とも認識され、戦国時代から現代まで、楽器を始めとする鳴物が美保神社に奉納され続けている。

美保神社に奉納された鳴物は、八四六点が重要有形民俗文化財に指定されている。内訳は、鼕（どう）、大鼓、小鼓、龍笛、篠笛、尺八、和琴、出雲琴、琵琶、玩具の楽器などである。今回はその中から次表の十件を展示した。（図版は一部のみ掲載した。）

奉納者に見える松平定安（一八三五〜一八八二）

No.	分類	項目	品名	奉納者	奉納年	奉納理由
31-1	打楽器	鼗	鼗	松平定安	明治9年（1878）	子女無事成長・報賽
31-2	打楽器	大鼓	大鼓	松平直政	正保2年（1645）	
31-3	管楽器	龍笛	龍笛	松平定安	明治4年（1871）	
31-4	その他の鳴物	各種の鳴物	拍子木	海平丸	天保九年（1839）	海上安全
31-5	その他の鳴物	各種の鳴物	拍子木	同穀丸	天保9年（1839）	海上安全
31-6	その他の鳴物	各種の鳴物	拍子木	順風丸	天保9年（1839）	海上安全
31-7	玩具		小矢倉鈴	松平定安	明治9年（1876）	三子女の無事成長・報賽
31-8	玩具		ハーモニカ			
31-9	玩具		ガラガラ			
31-10	玩具		鳩笛			

は、出雲松江藩第十代藩主。最後の藩主である。明治二年（一八六九）版籍奉還で知藩事となり、明治四年（一八七一）廃藩置県で免官された。奉納年である明治九年（一八七六）は既に藩主ではないが、自らの子女の成長を祈願しての奉納で、定安の親心を窺かせている。奉納理由にある報賽（ほうさい）とは、お礼参りのことである。藩主としての定安は文久二年（一八六二）にアメリカから軍艦八雲丸を購入したことで知られる。八雲丸は元治元年（一八六四）六月に美保神社にスイス製のオルゴールを奉納している。このオルゴールは、日本に現存する最古のオルゴールと言われ、十八世紀のオペラ曲とイタリア国家が流れる。八雲丸は同年同月長崎から出雲へ帰還しており、長崎で求めたものだろう。

32　三十六歌仙図額

土佐光起筆　三十六面の内八面
寛文六～七年（一六六六～七）
出雲大社（出雲市）　各面五九・〇×三七・五㎝

金地を背景に上畳（あげだたみ）に座す雅びな人物たち。皆、きらびやかな装飾が施された色鮮やかな衣を身に着けている。

ここに描かれる歌人三十六人は、平安時代の貴族・藤原公任（ふじわらきんとう）が編んだ秀歌撰『三十六人撰』に選ばれた人々。鎌倉時代以降しばしば絵画化された。とくに本作のように板面に描かれた絵馬型のものは、室町時代以降江戸時代にかけて盛んに制作・奉納され、奉納先の拝殿に掲げられたようだ。本作は神様を中央に据えその左右に十八面ずつ掲げられたようで、「左一」と書かれる柿本人麻呂図と、「右十八」と書かれる中務図（未出品）の二面の額裏に、款記「土佐左近衛将監光起図」とある。このことから土佐光起（一六一七～九一）筆とわかり、款記の筆跡も本人のものとみられる。土佐家はやまと絵の伝統を継承し宮廷絵所預の職についていたが、その職をいったん失い堺に居所を移していた。この光起の代で絵所預に復職し内裏造営に参加し、堺から京都へ戻ったのであった。

このような絵馬型の三十六歌仙図は、いずれの作にも額上部にその歌仙による詠歌が書き付けられている。しかし、本作は多くの面において故意に切り取られたように歌部分のみが失われている。窃盗にあったのか、敗戦直後の混乱期にこのような被害にあったと伝わる。わずかに斎宮女御図などに歌が残り、それを見ると秋草を金泥で描いた料紙に歌を書き、板面に貼り付けたことがわかる。歌の字は光起筆ではなく、本作の発注に関わった武家伝奏の飛鳥（あすか）

鳥井雅章筆（かい・まさあき）だという記録がある。

本作の大きな魅力は、すみずみまで行き届いた繊細な表現だろう。柿本人麻呂図に注目すると顔のしわや顎髭（あごひげ）、髪、眉などは墨線を一本一本丁寧に引くことで描かれ美しい。また小野小町図においては、黒々とした長い髪がしなやかに垂れ下がるさまを金泥で描かれた長い髪や、その上に浮かぶ赤・黄・緑の紅葉もきわめて細かく、美しい龍田川の模様となっている。そして檜扇に描かれる桜を見ても、この小さな扇の中に美しい吉野の景を展開できるのかと驚嘆する。

このような巧みな描法によっても光起の基準作といえようが、奉納先の出雲大社の造営にまつわる文書によって制作年代（寛文六～七年）と奉納経緯がわかることからも基準作と位置付けられる。制作と奉納の詳しい経緯はコラムに譲るが、歴史ある出雲大社の奉納作というこの仕事は、光起にとって重要なものだったことが想像される。

〔参考文献〕岡宏三「出雲大社所蔵土佐光起『三十六歌仙図額』について」島根県古代文化センター編『古代文化研究』二十七（二〇一九）

「三十六歌仙図額」解説、京都国立博物館編『大出雲展』図録（二〇一二）

【その他の参考文献】

島根県立博物館編『神仏習合の中で生まれた造形美―鏡像と懸仏』図録(一九九五)

島根県教育委員会他編『古代出雲文化展』図録(一九九七)

島根県立古代出雲歴史博物館編『祈りのこころと美のかたち 神々の至宝』図録(二〇〇七)

島根県立古代出雲歴史博物館編『神々のすがた 古代から水木しげるまで』図録(二〇一〇)

京都国立博物館他編『古事記一三〇〇年・出雲大社大遷宮 大出雲展』図録(二〇一二)

東京国立博物館他編『出雲―聖地の至宝』図録(二〇一二)

島根県立古代出雲歴史博物館編『平成の大遷宮 出雲大社展』図録(二〇一三)

島根県立古代出雲歴史博物館編『修験の聖地 出雲国浮浪山 鰐淵寺』図録(二〇一四)

島根県立古代出雲歴史博物館編『百八十神坐す出雲』図録(二〇一五)

島根県立古代出雲歴史博物館編『島根の神像彫刻』図録(二〇一八)

伊東史郎総監修『神像彫刻重要資料集成 第四巻 西日本編』国書刊行会(二〇一八)

的野克之『松江の仏像』松江市ふるさと文庫32(二〇二二)

所蔵者所在地

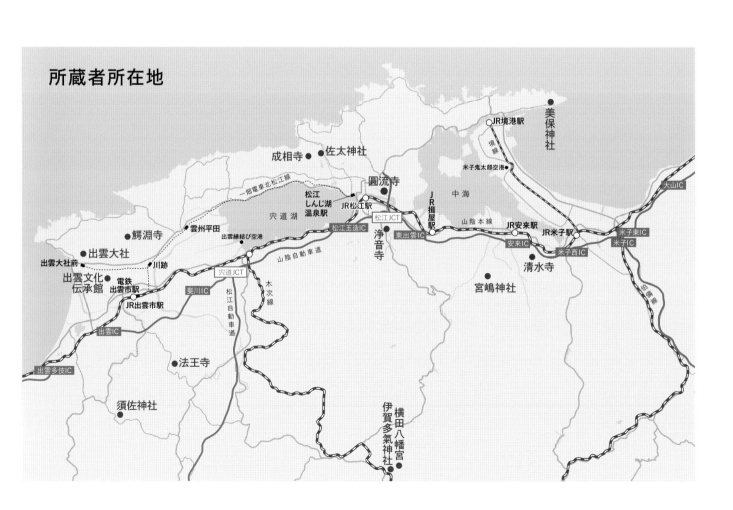

第1章　神々のすがた —神像

No.	指定	作品名	時代	員数	所蔵者	展示期間
1	島根県指定文化財	木造神像	平安時代	6躯	成相寺（松江市）	通期
2		木造神像	平安時代以降	1躯	出雲文化伝承館（出雲市）	通期
3	島根県指定文化財	木造男神坐像	平安時代	3躯	鰐淵寺（出雲市）※	5月21日〜6月16日
4	島根県指定文化財	木造男神立像	平安〜室町時代	1躯	鰐淵寺（出雲市）※	通期
5	島根県指定文化財	木造随身立像	平安時代	2躯	伊賀多氣神社（奥出雲町）※	通期
6		木造騎馬童子形神像	平安時代	2躯	横田八幡宮（奥出雲町）	通期
7	重要文化財	木造摩多羅神坐像	鎌倉時代	1躯	清水寺（安来市）	通期
8		木造伝摩多羅神坐像	室町時代	1躯	圓流寺（松江市）	通期
9	島根県指定文化財	木造牛頭天王坐像	平安時代	2躯	鰐淵寺（出雲市）※	通期
10	島根県指定文化財	線刻三神鏡像	平安時代	1面	鰐淵寺（出雲市）※	通期
11	島根県指定文化財	線刻女神鏡像	平安時代	1面	鰐淵寺（出雲市）※	通期
12	島根県指定文化財	線刻僧形鏡像	平安時代	1面	鰐淵寺（出雲市）※	通期
13	島根県指定文化財	線刻千手観音菩薩鏡像	平安時代	1面	佐太神社（松江市）鹿島歴史民俗資料館寄託	通期
14	島根県指定文化財	著彩阿弥陀三尊鏡像	平安時代	1面	佐太神社（松江市）鹿島歴史民俗資料館寄託	通期
15	島根県指定文化財	地蔵菩薩懸仏	室町時代	1面	宮嶋神社（安来市）※	通期
16	島根県指定文化財	十一面観音菩薩懸仏	鎌倉時代	1面	鰐淵寺（出雲市）※	通期
17		薬師三尊仏	南北朝〜室町時代	1面	圓流寺（松江市）	通期
18	重要文化財	金銅蔵王権現懸仏（独鈷杵像）	平安時代	1面	法王寺（出雲市）※	通期
19	重要文化財	金銅蔵王権現懸仏（三鈷杵像）	平安時代	1面	法王寺（出雲市）※	通期
20	重要文化財	金銅観音菩薩懸仏	平安時代	1面	浄音寺（松江市）	通期
21	重要文化財	木造十一面観音菩薩立像	鎌倉時代	1躯	浄音寺（松江市）	通期

第2章　神宝

No.	指定	作品名	時代	員数	所蔵者	展示期間
22	国宝	秋野鹿蒔絵手箱	鎌倉時代	1合	出雲大社（出雲市）	5月28日〜6月16日
23		御櫛笥及内容品	江戸時代	1式	出雲大社（出雲市）	通期
24	島根県指定文化財	二重亀甲剣花菱紋蒔絵文台・硯箱　田付長兵衛廣忠作	江戸時代	1具	出雲大社（出雲市）	通期
25	重要文化財	彩絵檜扇	平安時代	1柄	佐太神社（松江市）※	4月26日〜5月19日
26	重要文化財	龍胆瑞花鳥蝶文扇箱	平安時代	1合	佐太神社（松江市）※	5月21日〜6月16日
27	重要文化財	兵庫鎖太刀	鎌倉時代	1振	須佐神社（出雲市）	通期
28	重要文化財	土馬（美保神社境内出土）	古墳時代か	1躯	美保神社（松江市）	通期
29	島根県指定有形民俗文化財	獅子頭	鎌倉時代	1頭	横田八幡宮（奥出雲町）	通期
30		獅子頭	鎌倉時代	1頭	伊賀多氣神社（奥出雲町）※	通期
31	島根県指定有形民俗文化財	奉納鳴物（楽器・玩具）	江戸〜明治時代	10件	美保神社（松江市）	通期
32	重要有形民俗文化財	三十六歌仙図額　土佐光起筆	江戸時代	8面	出雲大社（出雲市）	4面 4月26日〜5月19日／4面 5月21日〜6月16日

協力者一覧

本展覧会を開催するにあたり、格別のご協力を
賜りました、下記の機関および関係者各位に、
深く感謝の意を表します。（順不同、敬称略）

伊賀多氣神社
出雲大社
圓流寺
鰐淵寺
清水寺
佐太神社
浄音寺
成相寺
須佐神社
千手院
法王寺
美保神社
宮嶋神社
横田八幡宮

出雲文化伝承館
鹿島歴史民俗資料館
北村文化財漆工
島根県立古代出雲歴史博物館

赤澤秀則
岡　宏三
長田圭介
北村　繁
佐草加寿子
濱田恒志
藤原　隆
藤原雄高
米原博司
米原　豊

芸術文化振興基金助成事業

企画展

神々の美術

出雲の神像と神宝

発　行　日　令和六年（二〇二四）四月二十六日

編集・発行　松江歴史館
　　　　　〒六九〇―〇八八七
　　　　　島根県松江市殿町二七九番地
　　　　　TEL　〇八五二―三二―一六〇七
　　　　　FAX　〇八五二―三二―一六一一
　　　　　URL　https://www.matsu-reki.jp/
　　　　　© 松江歴史館2024

販　　　売　ハーベスト出版
　　　　　〒六九〇―〇一三三
　　　　　島根県松江市東長江町九〇二―五九
　　　　　TEL　〇八五二―三六―九〇五九
　　　　　FAX　〇八五二―三六―五八八九
　　　　　URL　https://www.tprint.co.jp/harvest/
　　　　　E-mail　harvest@tprint.co.jp

印刷・製本　株式会社 谷口印刷

落丁本・乱丁本はお取替えいたします。
Printed in Japan
ISBN 978-4-86456-504-2　C0021　¥1000E